夢想路上，
遇見防彈與36位哲學家

三悅文化

序

哲學家們強調為了實現高水準的生活，自我意識是極為重要的事情，以理解自己做為基礎，進而成為擁有更高水準想法的自己。

在哲學與人文教育尚未無法完全普及的現代社會中，防彈少年團用屬於這世代的語言給予在渾沌不安之中的年輕人們慰藉及信心，並啟發他們自主思考，透過領悟提高自身的教養讓他們看見未來的方向。

防彈少年團在 2017 年 9 月為止，已經佔據美國告示牌社群排行榜第一名位置長達 52 周，社群排行即為在社群媒體（SNS）上提及次數的排行榜，也能視為人氣排行榜的一種。但此排行榜所代表的涵義並非只限定於人氣高漲的證明，而是代表他們在世界各地受到關注的程度。

防彈少年團並非只是曇花一現、剎那消逝的現象，他們氣勢高漲的人氣沒有速度減緩的趨勢，他們所依靠的不只是舞蹈及歌曲，還有專屬於他們能夠觸動心弦的溫暖真誠、猶如凌晨時分朦朧透藍天空般美麗的哲學理論，以及能夠撼動內心的深度思維。

事實上，來自世界各地的年輕人們聽了防彈少年團的音樂後常說：「BTS 改變了我的人生」、「當我在絕望深處得不到安慰時，BTS 的音樂讓我撐了下來」、「曾無法直視自己的模樣，現在能夠堂堂正正地看著鏡子，也萌生要好好愛自己的想法」、「很謝謝他們告訴我，其實放棄夢想也沒關係、輸了也不會怎樣的話語」、「第一次知道原來音樂也能夠成為慰藉，希望能有更多人知道 BTS 並能夠從中得到安慰」、「他們讓我想要成為更好的人，真的非常的感謝」、「很多歌曲總是訴說著不要放棄夢想，但像這樣直接觸動心扉卻是第一次」這些都是聽了防彈少年團的歌曲後，人生產生巨大變化的最佳佐證。

防彈少年團音樂帶著能夠使人的生命轉為光亮的價值，及讓人們產生勇氣，尋找屬於自己的那片宇宙的動力；他們的音樂蘊含深厚的哲學理論，並將這珍貴的訊息融入在強而有力的表演和音樂

之中，並活用強而有力的媒體做為媒介傳遞給每個青春生命。

實現夢想、永不止息的挑戰、眺望更好世界的視野、想成為更好的自己，這些想法或許渺小，但都是每個人內心深處最真誠的想法；防彈少年團用詩人般的美麗文字訴說這一切，或許這就是他們能在世界各地得到熱烈迴響的原因。

防彈少年團對於當代年輕人的影響時間說長不長，說短不短，現在要斷定成果似乎還言之過早，叔本華說：「所有偉大的事蹟得到認證，都需要相當的時間以及辛苦的過程」。但可以確信的是，他們的人氣見證了他們所傳遞訊息的價值，而當這價值浮上水面時必定會得到更多的認可。

像黑格爾說的一般，密涅爾的貓頭鷹只在夜幕降臨時展翅，我期許著防彈少年團在得到更大的成就之後，將會猶如其他哲學家們般寫下嶄新的一頁，我對於他們未來的成就與影響力保持著樂觀正面的態度。

原本就帶有許多艱深難解字眼的哲學，如果一致使用像 BTS 這一世代的語言來註解，還是有其困難之處，再者如果過度引用哲學家的學術深怕產生誤解，故在寫書的同時相當謹慎小心。

即使如此，也希望能以此做為契機，讓現代年輕人們對於哲學提起興趣。

此書從防彈少年團的思維做為出發點，與相似想法的尼采、黑格爾、斯賓諾莎、齊克果、漢娜鄂蘭、德勒茲、約翰羅爾斯、阿多諾等人的哲學理論一同找出連結點，引人思考。此書的觀點並非探討與其他偶像團體的差異，或是研究他們的成功法則，而是引導讀者思考他們所追求事物之獨特性。

我也冀望在了解 BTS 的訊息與哲學家之間連結時，能夠縮短年輕人與哲學間的距離。

此外也期望尚未認識 BTS 的人們可以經由此書了解 BTS 的訊息皆奠定在紮實的哲學基礎上，並帶著震撼人心的魄力，一同探討他們如何安慰那些處於痛苦煎熬中的年輕人，並如何運用新人類

的語言以美麗動人的隱喻法點出核心所在，希望此書能作為橋梁讓讀者肯定 BTS 所帶來的熱潮。

生命自有許多比哲學更有力的體悟，比起那些難以接近的理想與高深的思考邏輯，BTS 使用像朋友之間的話語，將這些訊息帶入人心，他們或許是這個世代最賢明的哲學家也說不定，因為這是他們所開創的 21 世紀，亦為新人類的思想傳遞方式。

本書裡將用防彈少年團的英文名字 BTS 來撰寫，書中的 BTS 不單指歌手本身，而是囊括了他們所運用的媒體，及其創造出的藝術作品等廣泛的概念。

我長期以來對於哲學與主流文化有著相當大的興趣，故執筆撰寫此書，雖然現在看來不論哪一面都還稍嫌不足，但依舊能提起勇氣的原因是出自與自己的約定，為著以後要繼續更努力鑽研，並更積極進取的心。

目次

I. 為了世界

1. 消費社會 _013

2. N 拋世代　不是你的責任 _019

3. 金湯匙與土湯匙 _027

4. Change _035

5. 道德與正義 _043

II. 為了我和我的夢想

6. 朝著夢想擲出憧憬的箭矢 _049

7. 努力去做的差異 _053

8. 做自己量身打造的我 _057

9. Love Yourself _063

10. Know Yourself _069

11.「就是此刻」_073

12. 搬家的冀望 _079

III. 為了青春

13. 獨立 _085

14. 撫平絕望 _091

15. 徬徨青春 _097

16. 青春的能量 _103

17. Young Forever _109

18. 誘惑　命運的秘密遊戲 _115

19. 欲望 _121

IV. 為了藝術

20. 名為「我們」的全新身分 _127

21. 對話藝術 _133

22. 用美傳遞哲學 _139

23. 四位一體的 Choreia _143

24. 綜合藝術哲學家 Mousike Techne _147

25. 為了理想中的大眾藝術—防彈世界觀及其故事 _151

26. 花樣年華 , BU, 遠端臨場 _161

27. 隱喻的魔法師們 _169

28. 音樂引領靈魂 _175

29. BTS 是傳播媒體 _179

30. 揣摩 Performative New World _185

※ 編註：本書所提及的 BTS 歌曲，均可在網路上搜尋到完整中譯歌詞。

I

為　了　世　界

就是那 the thing
炎手可熱 hot thing
必須擁有 must have
必須展現 must be seen

齊格爾鮑曼 [1]

01　消費社會

法國哲學家布希亞形容現代社會是「消費社會」，現代人用「消費」作為與他人的區別，比起實際用途更為的是「使自己與他人產生差異」而進行消費。

手持著 iPhone 跟 Macbook，以腳踏車取代汽車代步，大口喝著夏威夷巨浪啤酒，喜好魏斯安德森或札維耶多藍的電影，耳機聽著非主流歌手 Shin Hae Gyeong、獨立樂團 Silicagel 的音樂，閱讀著從獨立書店買來的詩集，腳穿 Vans，甚至還養隻貓咪，這樣就是所謂的文青嗎？其實就連所謂的「文青」也過於誇大炫耀自己的文藝喜好也不一定。

坐在賓利車上，穿著布里歐尼的大衣，手腕上佩戴沛納海、百達翁麗或是萬國表等世界名錶，噴上 BYREDO 或 Jo Malone 的香水，度假就是飛往印度洋上的賽席爾群島，這就被歸納在擁有美感的年輕富豪嗎？

為了顯現與他人不同而大量使用「品牌」（符號）來突顯差異，事實上以哲學角度來看這即為消費社會中好發的行為之一。

熟悉符號消費的現代人們依照個人的消費喜好展現自己，並將自己分門別類，這種現象最容易發生在金字塔頂端的人們，而想將自己歸類在金字塔頂端的人們就會大量使用這些象徵有錢的行為來偽裝自己。

一件要價韓幣百萬元的 The North Face 羽絨外套曾一度在青少年間大為流行過，小孩子纏著父母買衣服，所以在當時羽絨外套被戲稱為「啃老族」。不成熟的青少年們想要看起來像上流社會的人，所以要求父母買數百美元的鞋子或數千美元羽絨外套，讓已年邁衰老的父母親付出大把金錢滿足自身欲望，BTS 在歌曲＜啃老族＞中批判那些無禮、目中無人的青少年文化。現在流行的

牌子雖然每年都在替換，但那些名牌精品的象徵依舊屹立不搖，人們透過這些品牌展現個人的喜好興趣，試圖將自己分類在特定階級裡。

挪威哲學家托斯丹范伯倫曾在書中提到，有閒階級層是有錢人進行炫耀性消費，但問題卻是來自勞動階級的「模仿本能」，支撐上等階級的是勞動層級，但現在勞動層級卻不是批判上等階層，而是浪費金錢跟模仿消費[2]，法學家耶林說道，中產階級或勞動層級一旦開始模仿學習，富裕層級會立刻拋棄原本的喜好並找尋購買新的事物，然後中產階級又會爭先恐後的模仿效法，不斷輪迴就會形成無法遏止的惡性循環。

我們的身體已經習慣這般的消費行為模式，不斷產生的消費欲望使人們控制不了自己，即使不是盲目跟隨上流階層，但消費模式也不會因此停止，我們面對的不是抑制結帳付錢的渴望，而是克制產生欲望的渴望。

BTS 在＜ GOGO ＞中以幽默自嘲的方式講述現代人即使沒有多餘的錢可挪用、即使花錢的速度比不上賺錢的速度，也想去

旅行；也想花錢揮霍享受人生。猶如沒有明天一般的花錢消費行為，使用了 2017 年韓國流行關鍵字中的「YOLO（You Only Live Once）」來批判對於消費狂熱的文化，「YOLO」是看似追求當下的幸福，但卻只是外包裝的假象，向未來借貸來購買眼前的愉悅。

齊格爾鮑曼主張，可以經由教育帶動文化革命，遏止無限循環的消費行為 [3]。

BTS 批判當今的種種符號消費的現象，這種象徵性的炫耀財富，事實上是用金錢抵押未來；購買當下立即性的快樂。

BTS 用他們的文化影響力來暗指現代社會中的消費文化癥結點，他們不是單純地用歌曲唱出符號消費的現象，而是用他們的音樂點出社會文化的失敗原因及其荒謬錯誤，誘發世人察覺思考，這樣的行為不就符合鮑曼所說的「經由教育的文化革命」嗎？

年輕人所遭受到不平等的對待及倦怠

並不是右派所說的偷懶及不恰當選擇所造成

是因為子女無法選擇父母

———————

約翰羅爾斯

02　　N 拋世代　不是你的責任

三拋世代：戀愛、結婚、生子

五拋世代：三拋加上購屋、就業

七拋世代：五拋加上夢想希望、人際關係

隨著時間流逝，現代年輕人們所拋棄的東西。

為什麼要拋棄呢？ 難道真的像大人們所說的，因為現代年輕人們吃不了苦所以放棄的嗎？放棄是如此輕率就能脫口而出的嗎？放棄的核心其實出自於經濟相關的問題。

年輕人照著社會規範一步步上學讀到大學畢業，但身上背負的都是要償還的就學貸款跟無止盡的求職困境。而就算變成讀書的自動機器，沒日沒夜地埋頭苦讀，但第一名的位置卻只能容納一個人。將世界塑造成我們必須利用朋友，踩著他們的肩膀往上爬，才能出人頭地的始作俑者是大人們，但在這其中受折磨的卻是年輕人們。BTS 在歌曲＜ N.O ＞裡對世界提出質問，究竟在如此弱肉強食的價值觀內該怎麼生存。

經常被說是眼光太高找不到工作，但實際上卻是為了償還就學貸款而在便利商店打工，將所得月薪來支付卻還是像無底洞般難以填補。

無可奈何的與現實妥協後找了份工作做，但很奇怪地是明明賺了錢卻沒有錢，不是企圖奢侈地用錢，而是就連戀愛或休閒都沒有任何額度，錢都拿來還就學貸款或是房租，入不敷出最後只能形成債務。

如果不是生長在富裕家庭之中，一出社會即是負債，這是當今全世界都相似的情況，根據 2017 年英國財政研究所研究報告指

‹N.O›

I 為 了 世 界

出，英國大學生在畢業前夕就已平均背負五萬英鎊的債務。

義大利社會學家暨哲學家的拉札拉托說：「負債是現代社會運作的關鍵」，個人被負債所支配才能使富裕的人更容易累積財富，即是所謂新自由主義[4]。

新自由主義是 1970 到 1980 年代，從美國和英國開始的經濟自由主義。簡單來說即為降低政府干預，促使經濟活動更加繁盛的手段。雖然充斥著「世界化」、「金融自由化」等艱難用語，但本質就是認同「國際性債務」的發生，也是至今支配世界版圖的重要角色之一。

如果有人成為債權人賺了錢，就代表有人因此犧牲，債權人的利潤就是這些人背上所背負的重擔。

漢斯彼得馬丁在著作《全球化陷阱》中提到，世界上的金錢會持續往 20% 的人集中流動，而剩下的 80% 會越來越辛苦。這些犧牲者包含白領階級的勞動階層跟社會底層的老百姓們，顯示出逐漸弱化的社會保障之擔憂[5]。

現代哲學家德勒茲和瓜塔里合著的《反俄狄浦斯》中提到「金錢循環流動是造成無限負債的手段之一」再次驗證了當今社會的金錢流動都集中在上層社會的事實。

所以造成 N 拋世代的責任應該由新自由主義來承擔才對，甚至更大的錯誤是將這結果怪罪在個人身上，年輕人們從小在被錢支配的新自由主義規則中洗腦，還要被上一代的大人批評是努力不夠、意志力不夠堅強、會過得如此辛苦都是自食其果，使得他們背著罪惡感痛苦的度過應當是人生中最美麗的時候。

俗話說的「三拋世代」講述著現代年輕人們因為經濟困難，必須拋棄戀愛、結婚、生子等人生目標，更衍伸出加上拋棄人際關係與置產的「五拋世代」。BTS 在歌曲〈 DOPE 〉裡以六拋世代的諧音 (肉脯) 來諷刺此現象。會造成此現象分明是社會體制出現根本問題，但大人們卻一昧怪罪是年輕人禁不起考驗，但即使如此，在昏暗不明的凌晨，獨自一人沒有外在壓迫的時分裡，仍然悄悄地將心中的微小希望點燃，盼望有天能改變世界。

〈DOPE〉

告訴大家這不是你的錯，要忽略這些批判，掙脫這些罪惡感，創造屬於你的故事，屏除那些債權人奪走的白天時間之外，凌晨時分就是我們的自由時刻，在這屬於你自己的時間裡叫醒那沉睡的青春，一稜一角地刻劃出希望藍圖，而你不是一個人，還有 BTS 陪在你身旁。

BTS 的主張和拉札拉托如出一轍，拉札拉托提倡要從新自由主義被支配的生活模式中掙脫，並尋找與其不同的人生，這是階級鬥爭也是關於你個人的本質與自我的戰爭[6]。

BTS 呼籲年輕人們必須從這已變為標籤的 N 拋世代中脫逃，「要朝向未來繼續活下去，並在這個世界中相信人生全新的可能性」[7]，此處的世界並非當今規範中給予的世界，而是意指親手打造的全新世界。

企業家子女與勞動階層子女對於未來的展望無法相同

當其中差異的不平等降到最小時即是自由主義社會的實現

———————

約翰羅爾斯

03　　金湯匙與土湯匙

現在人的夢想大多是要買房或是成為百萬富翁，對於現今 2017 年的韓國，這不是個叫人詫異的話題，這即是現在這個時代的價值觀。

錢可以解決問題，但如果用原有財產規模來劃分階級的話就變成了新種性制度。湯匙論將這社會用金錢去分割夢想，而在這股價值觀的形成過程中最大的受害者就是當代年輕人。

BTS 在專輯主打歌＜ Fire ＞批判當今以「湯匙」來劃分階層的文化詬病，歌詞提到「你講甚麼湯匙，我可是人」，強調了無法用階層等級來區分人類所擁有的價值。

湯匙論的問題點出自社會在人們實踐夢想前就予於貶低並加以區分，再強制扣上必須要賺取金錢才能翻身的想法。

如果賺錢成為夢想，那麼努力的過程將會顯得毫無意義，不論從事甚麼職業只要能賺錢就好。我的理想、能讓自己幸福或是所擅長的事、為世界貢獻一份心力的價值觀等等完全被抹滅，社會灌輸著只能做會賺錢的事業、有錢了才會受矚目的想法，沒有人在乎北極熊或鯨魚保育，那些為了生態環境努力的人們賺不到幾分錢，就將他們替這個世界付出的行動視為呆瓜。

絕不能將所擁有的貨幣作為判斷一個人的價值。金錢也不能夠成為夢想。

股神巴菲特說：「做你自己，錢財也會跟著來」，這句話強調實踐夢想的重要性，並說道「光明正大賺到的財富才是最美麗

<Fire>

的」，強調賺錢需謹守的道德理念。

曾呼籲過「正義是甚麼」的哈佛著名教授麥可桑德爾，也對於當今社會將金錢做為衡量的現況及喪失基本價值道德觀感到憂心。

BTS 在歌曲＜鴉雀＞中將土湯匙比喻成鴉雀，將金湯匙比喻成白鸛，在歌曲中提到社會議題之一的金錢階級。我們都熟知的那句「只要努力就能夠實踐夢想」，如今卻演變成使社會更加腐敗的現實狀況。

美國哲學家約翰羅爾斯提到，出生在優異環境中的社會性幸運為「The contingent」，社會性幸運之意義包含了在優異環境中出生、成長過程中接受的良好教育甚至繼承家產都包含在其中，在這樣的過程中無須個人的努力，只是誕生在這般環境中都稱之為「社會性幸運」。

BTS 闡明了在不公平的條件中競爭並不合理，這也並非單靠個人努力就能輕易克服的事情，所以會有現今的情況並不是你的錯。

既然如此，該怎麼扭轉這般不平等跟詬病呢？

BTS 大聲斥責必須要改變關於白鸛的規則。在歌曲＜鴉雀＞中，將權力階層比喻成白鸛；將平民百姓比喻為鴉雀，暗喻社會將先天條件不一的兩者強制放在同一場比賽中相互競爭，痛批社會的不公平現象。

撞壞價值 10 億的勞斯萊斯的貧窮卡車司機需要賠償全額，這真的正常嗎？ 柏拉圖曾說富人與貧窮者的財產差異不能大於四倍，現在即使無法全然實現完美的公平或是柏拉圖心中的理想社會，但也必須持續致力消弭不平等隔閡與合理的體系準則，為了保障經濟能力不足的駕駛們，應當制定相關法規，不讓一次交通事故就造成貧困家庭永遠的負擔。

將時間倒轉回 1900 年代，在當時制定規範並予以改變就能被稱為革命，最好的例子即為俄羅斯及中國的共產主義。

但是現在的 2000 年代並不是剛硬革命的年代，而是數位和強調軟實力的時代。

21 世紀的平等並非像馬克斯主義所強調的烏托邦，也不是因為累進稅增加而使有錢人更換國籍諸如此類的事情。

而是應該邁向更為自動自發的文化，廣泛設立像比爾蓋茲或巴菲特一樣的基金會，或是像不倒翁和 LG 這樣的企業品牌，及溜冰選手金妍兒等名人，都應該要發揮自身的能力為這個社會付出一份心力，負起社會責任，擁有明確意義的慈善行動是社會的根本也是資本。

社會資本的定義為何？就像人們都會對於動物遺棄感到心寒一樣，人與人之間所產生的共鳴是擁有相當大影響力，如今不論知識或是錢財，擁有充足的量就應該傳遞出去，倘若這樣分享的想法也能產生共鳴就能成為社會資本，進而消弭以金錢劃分階級的意識，那將會培養無形的社會資本。

這份堅定的信念必須傳遞出去，才能一步步堆砌社會資本，確信自己在做正確行為的人們和企業，還有秉持正當理念的政治家們，建立在彼此信任的基礎下，將會對社會資本有所貢獻。

BTS 對於湯匙論及階級論所吶喊的聲音，也為的是要喚起年輕人的危機意識，讓年輕人重視社會資本之深厚寓意。

土湯匙意指在不恰當的體系中受到迫害的被害者，也當作因家境好壞而被劃分的含意，和因為人種、宗教信仰、性別、語言被區隔的差別待遇是相同意思。

我們生為人類，從誕生那一刻起就擁有應當被保障、被尊重的價值，依照財產的有無來劃分的階級與差別待遇應當徹底消失，共享此想法就是消弭差別化的開始。

每個人都是立法者
康德的哲學論裡沒有人應當對他人臣服

———————

漢娜鄂蘭 [8]

04 Change

不合理、不公平、腐敗貪汙、不義等抽象單字似乎於我們的人生沒有太大的關聯，但這樣冷漠的態度，就是我們當今諸多問題社會的元兇。

因為無聊，因為忙著生活，休息時間也忙著玩耍，所以對政治沒有關心
這就是那些人想要，因此讓政治蒙上艱深無趣的形象，與大眾產生距離。

BTS 的歌曲＜ Am I Wrong ＞這首歌唱出對於價值觀扭曲的社會批判，用愚笨的狗與豬以及白鸛和鴉雀的競爭等比喻；代表政治人物與民眾、權力階層與平民的不平等現象，更在歌曲中警惕那些對於生活周遭事物冷漠的人們，不聽不聞並不代表就能將自己置身事外。

「反正群眾都是狗跟豬 有必要花心思在他們身上嗎？
 叫過一陣子之後 就會自己安靜的」
—電影＜萬惡新世界＞白潤植台詞

而事實上在韓國也曾有位政治家比喻人民是狗與豬，並表示希望恢復身分制度的發言。政治家們所害怕的是無法停息的聲音，我們必須要打破沉默，捍衛自己的權益。

不平等人類發展指數（IHDI）是根據教育水準落差、預期壽命差異、貧富差距等差異調查的指數，2017 年時韓國名次下滑至32 名，顯示出社會各項差異的嚴重性。

如果屏除新加坡、模里西斯、北歐等國家不論，造成嚴重性差異就是因著政治問題。而能夠矯正這些不平等、不合理、不義的主軸也是政治，是改變社會的最核心辦法。

亞里斯多德主張的政治是在公開場合中表述自己的意見，為自己發聲。在當時亞里斯多德曾生活過的雅典城邦的民主並非真正的民主制度，當時統治者並非一般市民百姓能夠擔任，而是被嚴格區分，因此亞里斯多德曾說過：「真正的自由是統治和被統治的角色能互換的。」[9]

發聲即是政治，能夠發聲的人即有統治權力，但發聲並不是意指爭吵或引戰，而是糾正錯誤，源自正義而表述意見之涵義。

BTS 成員 RM 及美國饒舌歌手 Wale 曾在 2016 年合作推出單曲＜ CHANGE ＞歌詞提到光亮終究會戰勝黑暗，身處在看似失控的世界中，我們能力所及的細微改變，有天終究能集合成為巨大力量改變全世界。

 ‹CHANGE›

歌曲帶有光亮終究會戰勝黑暗，正義會打敗不義的含意，歌曲裡頭也加入對於這世代及面對改變的擔憂。

政治學家東尼阿特金森曾表示，現在我們身處的環境所造成的不平等差異，和其不公平結果將會影響下一代，那些透過不正當手段得到的利益將會交給下一代，相反地，遭受不平等對待的人們，他們的下一代也會受到相同對待。[10]

今天返家的路上，除了買牙刷這種日常瑣事以外還有很多需要你付出關心的事情。

舉例來說，為甚麼大學學費如此昂貴卻無法選修想要的課程？自由選課制度不就是學生能夠自由選擇的意思嗎？為什麼他們的受教權要被迫害？受歡迎的課程就要限制選課人數這不是壓迫孩子的受教權益嗎？我所選的學生會難道只要在校慶的時候請到有名歌手就可以了嗎？有負責人延長選課申請時間嗎？學生會長的選舉又是怎麼一回事呢？怎樣才是最有效率的呢？

有些公寓大樓單月只有一天資源回收日，但住戶彼此都默不吭聲不願表明意見。還有些社區有住戶不繳交暖氣費用，但其他居民即使知道也依舊彼此分攤繳交，嘴巴緊閉不敢說甚麼。

說「NO」或是「這樣是錯的」的人並不是壞人。 為什麼 SNS 上面沒有「討厭」的按鈕呢？

「政治令人厭惡」沒有人不這樣想，政治就像是長年堆積塵蟎並發霉發臭的小房間一樣，會造成這樣的理由就像是捨棄寬大房間不住，偏要縮著身子在小閣樓住的傻瓜一樣。若是如此，那麼不應該是帶著沾滿灰塵的決心鼓起勇氣進到小房間裡，把灰塵都清掃乾淨，讓它變成適合人居住的環境才是正確的事情嗎？鄂蘭所強調的政治理念即是如此。[11]

漢娜鄂蘭形容 World 是為了政治所存在的空間，為了創造適合人們生存的環境即是政治，而創造者就是我們自己。

相信亞里斯多德和柏拉圖若是看到 BTS 所傳達的訊息將會感到欣慰，他們在華麗炫目的舞台上深刻地將這些訊息鑿在每個年輕人的心中。同時也希望能夠促進社會上的群眾們，奮力地表達自己的意見。

要記住 99% 比 1% 還要多，我們能代表的力量，比想像中的強大。

無法認同代罪羔羊的人
朝向寬廣原野離開

05　　　道德與正義

BTS 在 2017 年 2 月發表的歌曲＜春日＞音樂錄影帶中，隱含了向娥蘇拉勒瑰恩所寫的短篇故事《離開奧美拉城的人》致敬的寓意。

《離開奧美拉城的人》講述讓一個被關在地下室的孩子做為擔保，換取整個村莊的幸福。大家要佯裝不知道那個孩子的存在，才能擁有幸福美滿的生活，小說裡提到，那些無法視而不見的人們就會選擇離開村莊，去往不知名的地方。

‹ 春日 ›

而在＜春日＞的音樂錄影帶中，BTS 的成員走進外頭招牌寫著「Omelas」的房子中，在派對過後他們一同離開，搭上了前往廣闊草原的火車。那他們為什麼離開呢？

約翰羅爾斯在社會正義論中支持社會上最大多數人的幸福是正確的，但同時也反對用單一個人的犧牲來換取多數人的幸福。

在美國告示牌得獎後所舉辦的記者會上，有記者問道「現在 BTS 已經不是土湯匙，也講述過這時代青春們對於世界的渴望，那接下來會訴說怎樣的故事呢？」或許＜春日＞音樂錄影帶就是最好的解答。

如果隱忍代罪羔羊的存在，便無法享受幸福，而雖然不知道會遇到什麼苦難，但依舊不安於現狀，主動找尋並努力去開創未知就是答案。

「如果我實現夢想，我將會成為某人的夢想。 我想成為那樣子的人，想成為各位的夢。」

此話出自「BTS Letter for ARMY」 RM 的訊息，他們追尋自己的夢想，並用自己的故事帶給歌迷們實現夢想的希望。而在證明自己存在之後的下一步，就是訴說關於社會群體的故事。 即使法律尚未明確立定，自己也應當站穩腳步去做價值觀的判斷，找出屬於自己的正義。

BTS 對於世越號的家屬們捐助了 1 億韓元的捐款，他們為社會共同體著想，關心周遭環境，並付出實際行動來呼籲他人。

他們成為了眾人愛戴的對象，長久以來的努力再更加上超乎常人的努力，言行舉止都帶著「崇高」。

實現「崇高」是現代藝術的特徵，他們用生命實踐藝術和哲學理念，並用「崇高」的言行舉止來體現正確的事情，並使自己的人生邁向更高位置前進，我相信 BTS 以後也將帶著相同的理念繼續做對的事情。

II

為 了 我 和 我 的 夢 想

不幸阿！人類不再把他的渴望之箭投擲的時候近了！

人類的弓弦不再能顫動的時候近了！

我向你們說：你們得有一個混沌，才能產生一個跳舞的星。

我向你們說：你們還有一個混沌。

尼采 《查拉圖斯特拉如是說》

06 朝著夢想擲出憧憬的箭矢

尼采的著作《查拉圖斯特拉如是說》撰寫到，查拉圖斯特拉在深山中經過長時間的修行之後他的內心得到領悟，並且為了向世人傳遞要成為能證明自身價值的「超人」而回到世俗。

BTS 在地下練習室中，面對未知恐懼的未來，心中充滿著不安。經歷過無數個被汗水浸濕的夜晚，最後淬煉出的美麗果實，他們將這份碩果帶給每個青春靈魂，他們不就像是 21 世紀的查拉圖斯特拉嗎？

他們的音樂與影片所傳遞的故事都相當正向，皆帶著極欲將這份具有深度的意涵傳遞出去的熱情與意志力。而其中最具有力量的即為「對夢想的挑戰」。

尼采形容「夢想」為「渴望之箭」，為了擲箭的鍛鍊必須使箭弦震動才能射出，意指築夢並且為了有所成就，必須鍛鍊自我成為超人。

BTS 在歌曲 < No More Dream > 裡大聲質問所有人的夢想究竟是甚麼，就算生命只剩下一天，也要大力的追尋你的夢想、也要走屬於你的道路。並赤裸裸地將害怕承擔責任而屈就於現實的模樣攤在陽光下。事實上大多數的人並非沒有夢想，而是想避開責任所以安於現有的一切，畢竟挑戰夢想並承擔後果是非常艱辛的事情。

我們處在講求快速並能將很多事物仿真甚至有許多替代品的世代，但，夢想是無法快速製造或替代，或是專人送到府的。

當我們處在又狹窄又漆黑的隧道裡時，雖然無比痛苦，但是必須安慰自己、輕拍自己的肩，那個自己親手創造、自己走出每一個步伐才是夢想的旅途。

‹No More Dream›

BTS 和你一起打開那扇門，那扇他們曾打開過的門，並且用音樂告訴你，在所遇到的絕壁之上繪出那扇門，他們也為此殷勤地歌唱著。他們用詩與音樂和青春們一起種下希望並鼓勵彼此。在歌曲＜ TOMORROW ＞中他們唱出自己最赤裸的人生，鼓勵每個人追尋夢想，就算渾身是傷也不要放棄，因為不斷的前進才能造就明天的希望。

對於他們而言沒有捷徑，他們熬過了不見天日的種種時光，而他們所面對的明日，就是 BTS 發光閃耀的今日。

重要的操守——小不忍則亂大謀。

如果你今天沒有一件事是可以忍著不去做的，

那麼今天將是失敗的一天， 而且很可能危及明天。

如果你希望成為一名支配者

這種操守是不可或缺的

尼采《人性的 太人性的》

07 努力去做的差異

2017 年 BTS 在榮獲 Billboard TOP SOCIAL ARTIST 之後，隊長 RM 在接受美國《時代雜誌》專訪時說道，BTS 與其他團體的差異就是努力去做（Working Hard）。

他說雖然不清楚其他 K-POP 團體的做法，但防彈少年團一直以來都致力於舞蹈與作詞作曲，並努力的創出更好的價值。

「差異就是努力去做。」到底對於努力去做這件事擁有多大的自信才有辦法這樣堂堂正正地說出口呢？

在 BTS 的歌曲< DOPE >可略知一二，當所有人都在夜店玩樂時，防彈少年團不眠不休的窩在作曲室裡譜出夢想。因此他們能有自信唱出在舞台下所付出的努力。

如果已經有夢想藍圖，那下一步就是要為了實踐而努力，但我們即使在一天 24 小時中也會有好幾次偷懶或想放棄的念頭，並深陷想要與其妥協的誘惑。

就像看穿我們一樣，BTS 強調如果要成就更好的自己，需要有超乎常人的覺悟及努力。

夢想成功的秘訣就是比別人更努力。 尼采也強調對於努力的決心，從小事開始養成克服的習慣，這些看似微小的成功累積之後就能增強自己的自信心，如果沒有一件事是能夠忍著不做的話，那將是失敗的一天。

BTS 所付出的努力，在他們的音樂中隨處可見，尤其在< We Are Bulletproof PT.2 >裡更是展現傲人並堅定的自信，以向無罪者丟石頭做比喻，和世人宣告多年的背後努力早已堆砌成堅實的

‹We Are Bulletproof PT.2›

自己，就算有甚麼挫折與考驗都不再懼怕。

努力去做是通往夢想的路途，而使夢想烙印在現實上的墨汁是汗水。BTS 將他們克服的方法（努力去做）寫成訊息，在他們的人生上映，並藉此使年輕人們得到醒悟。

現今大多數的人都沒有名字，他們僅有一個名字

「被排除之人」

這就是無名之人的名字

———————

阿蘭巴迪歐

08　　做自己量身打造的我

1. 金哲秀：國中三年級，韓國首爾，男
2. Madeoki：網路繪師，喜歡動漫，將來志願成為專業動畫
 畫家並得到認可。

1 號並不是真正的自己，而是社會給我的個人資料。

2 號是我選擇的人生，用雙手創造的世界中的我，即使是暱稱也
是擁有我的個性，是我自己取的名字。

馬丁海德格爾將 1 號稱作「非本真的人生」，也是大多數人目前所過的人生，1 號就只是活著。而 2 號是真正地存在著，掙脫固定框架的 1 號，親手打造 2 號並實踐它，尋找真我的人生。

在活著的過程中不斷確認是否是自己所想要的生活，但是如果要以 2 號活著，就必須歷經挑戰也要負起責任。

BTS 在歌曲 < No More Dream > 中大聲疾呼要年輕人確立自身夢想的輪廓，不要將自己僅限於固有體系中的世界，你的夢想，只有你能實現。要打破安逸自在、不需要肩負責任的世界。德米安與 10 代的 BTS 所講述的理念可以說是如出一轍。

海德格爾說，依著自我意志所投影的存在即為「存在」（exsitence）

為了自身的存在必須要「對得起良心」，並有「負起責任的覺悟」，才有辦法將自己投射在未來當中。

漢娜鄂蘭說：「不要仰賴世界的框架，要擺脫歷史光環，奪回掌控權，好好存活並實踐當下」[12]。不要只是活在世上，要別上屬於自己的名牌，依循自我，出演夢想中的舞台，活出自己想要的樣子就是實現當下的方法。BTS 所想傳遞的訊息也是如此。

歌曲＜ TOMORROW ＞中提到我們不要只是盲從世界所給予的路線，若是持續渾噩虛度人生，生命可能轉眼即逝。雖說鼓起勇氣是相當困難之事，但你我可以先從相信自己開始。他們不只是紙上談兵，而是真的實現，如果說還活著的佛祖是「活佛」，那BTS 是活著的哲學家，應該稱之為「生哲」嗎？

如果因為害怕每樣事情隨之而來的責任，只活在體系的框架中的話，那可以玩樂的限度也僅是如此而已。

不要只是「待著」，好好地在自己所精心設計的時間裡「活著」，這也是馬丁海德格爾、漢娜鄂蘭還有 BTS 共同想傳遞的訊息。

Not ' Just be ', Be Exist ！

千萬不要妄自菲薄，否則只會束縛自己的思想與行為。

一切就從尊敬自己開始，尊敬一事無成、毫無成就的自己。

只要懂得尊敬自己，就不會為非作歹，做出讓人輕蔑的行為。

只要改變生活方式，便能更接近自己的理想，成為別人學習的榜樣，

還能大幅拓展自己的潛力，得到達成目標的力量。

唯有尊敬自己，才能活得更精彩。

尼采《瞧這個人》

09 Love yourself

如果不從愛自己，而是從不討厭自己開始如何呢？ 在大眾媒體的渲染下，現在人們總是經由外貌跟成就來與他人做比較，透過這些視線與認可來確認自己是否受到喜愛。

成員 RM 在歌曲＜ Reflection ＞坦誠地透露對於愛自己的真實想法，將 Reflection 一詞喻為自己真實模樣之反射，詞曲在呢喃間流露出若是自己的人生就像場電影，多希望能夠好好的拍攝執導。在彷彿自言自語的對話中，說出想要大方的愛自己，想要輕拍自己的肩膀，誠實地寫出面對自己時的複雜情緒。

不論是在家庭中還是因著環境因素而被稱呼土湯匙或是垃圾，我們身上總是背負著許多負面的標籤，還有比這些自我厭惡的標籤更加不幸的事情嗎？[13]

像 BTS 已是眾人心目中的典範，也會有審視自己內心的時刻，在那樣的時刻裡，卸下一切面具，只是單純地想摸摸自己的頭，為愛上自己而努力，在〈Reflection〉中 RM 的獨白引起很多青春的共鳴，並給予他們療癒及勇氣。

美國詩人安內利魯弗斯曾說，要去尋找那不讓自己對自己心生厭惡的地方，才有辦法對於愛惜自己跨出一步[14]。BTS 也是運用相同的方法，在討厭自己的時候，去能夠安慰心靈的地方。

在 2017 年美國告示牌音樂典禮上獲頒最佳社群藝人獎時，BTS 隊長 RM 的得獎感言提到：

「Love myself, Love yourself」

而一名記者問到這句話的意思時，他回答：

「這句話是一直以來支撐我的一句話，所以非常想要對我自己以及對各位說，希望藉此讓大家再次省思，所謂愛自己與愛他人的真正寓意。」

1. 我愛自己！你也要愛自己！（堅決）
2. 因為我愛自己，你也要愛你自己 （建議）
3. 因為我能夠愛我自己，現在換我幫助你愛自己 （因果）

仔細端詳他們一直以來的訊息，BTS 所想表達的意涵不就是 3 號嗎？ 唯有愛自己的人才有辦法愛別人，愛別人雖不是直接的愛自己，但卻能使自己被愛，自己站穩之後能給予他人依靠，幫助他人擁有愛的力量，這就是愛所擁有的最大熱情吧。

尼采說「人類必須要仰賴自己，用自己的雙腳踏實地站穩才擁有愛人的能力，所以我們必須愛自己！」愛惜自己之後幫助那些憎恨自己、厭惡自己的人開始愛自己。

像「地位高貴責任越重」（Noblesse Oblige）一般，提升自我靈魂的深度與愛惜自己的能力之後，幫助他人穩穩站起不是責任，而是熱情，這即是哲學家致力的事情，傳遞智慧與愛。

BTS 的 Love Yourself 訊息，就像是實踐尼采的「超人說」，他們散播智慧與愛，去幫助那些青春們得以實踐愛自己。

一切從了解自己開始。 千萬不要自欺欺人，不要對自己說謊。

誠實的面對自己，了解自己是個什麼樣的人，

有什麼習慣，什麼樣的想法，會做出什麼樣的事或反應。

因為要是不了解自己，就無法感受到真正的愛。

為了愛別人，也為了被愛，首先就是要先了解自己。

了解自己後，才能客觀的了解別人。

———————

尼采《曙光》

或許讓人驚訝，他們在曲風強烈的饒舌歌曲中也傳達著愛自己的訊息，在〈BTS Cypher 4〉裡，BTS 霸氣唱出我因著愛我自己，我因著了解自己的每一面，而能夠克服一切挑戰。同時也將尼采及海德格爾的哲學融入其中。

海德格爾跟尼采是兩位極為相似的哲學家，我也覺得 BTS 與他們兩位共通點最多。尼采的理念是愛自己前需要先了解自己，海德格爾則是呼籲不要只處在固有的體系之中，要捫心自問自己所渴望的面貌，為了活出心目中的樣子必須先要了解自己。而 BTS 是了解自己之後愛自己。

那麼，該如何了解自己呢？

對於尼采而言，欲了解真正的自我是非常困難之事，自我本質就如同包裹在 70 層皮革裡，難以靠近。尋找自我的方法可從我們所尊敬的人的身上開始尋找，因為我們所尊敬的人身上也間接的呈現了一部份的我們。[15]

若將我們尊敬的特點列出，將會看到我想成為以及必須成為的模樣。所謂真正的自我、我究竟是誰？這些問題的解答就是「想成為的我」，那個渴望成為的模樣，即為真正的你。

哲學家姜信珠表示了解自己的方法可以經由大量閱讀來探索，如果了解自己喜歡怎樣的書就可以知曉自己是怎樣的人。

了解自我，並不單純只是了解過往的我，或是了解自己的特徵與習慣，而更囊括了我的夢想，包含了那掛在弦上蓄勢待發的箭矢，所瞄準的未來藍圖。

即使所描繪的模樣與現在的我有所差異，也要奮力地爬上階梯往上爬。

BTS 說：「從 0 開始沒錯，我們盡力做我們所能做的一切，從平地上開始做起。從最一開始的荒蕪做起，一步一步地往上爬。」[16]

我們大步地邁向自己人生中想要成為的模樣，一步步地往上攀爬，總有一天，我們終將成為自己人生的繆思。

就趁今天去做吧

到了明天會有甚麼阻礙無從得知

一個今天抵得上兩個明天

班傑明富蘭克林

11　　　「就是此刻」

欲從被束縛的社會體系中逃脫而出，成為自己生命的主宰，其要訣就是時間，而這所謂的時間，就是現在。

印度哲學家克里希那穆提曾說，不要想著要逃避到遙遠未來，要聚焦於當下。

「以後我就會幸福了、以後我就會成功、在不久的將來世界就會變得更加美好」[17] 這些想法大多與實際行動有所出入進而形成差距，這些差距就會伴隨悲傷與恐懼。

不是明天而是今天;不是結果而是過程,唯有如此才能掙脫現實的枷鎖,必須在今天裡發揮自己的最大值。

BTS 在出道早期的歌曲< N.O >中疾呼大家不要再浪費生命,現在就是該起身的時刻,別繼續活在他人的夢想中。還沒依照自我意志去做任何事的青春們,你們的夢想所指定的事就是從「現在」開始。

「現在」也是哲學家海德格爾所強調的時間概念,BTS 也說了解自己要從現在開始。那個真正的自我、那個我必須要實現存在的模樣、那內心深處的聲音,如果不在青春之時尋找將會失去最佳時機。

名為現在的時間使用權是握在自己手上,我們要不間斷地朝向夢想大力奔馳而去,在途中會明白自己擅長之處與不擅長之處,也會學習到如何前進的方法,並在路途中不斷修正夢想,發現更多更好的前進方法。

在今天裡運用自己的時間將夢想校準，用盡全力前進，這就是成為自己人生主宰的方法。

BTS能夠年紀輕輕就領悟築夢與實現夢想的方法，是因為了解「現在」的重要性，在歌曲＜TOMORROW＞中也多次重申此想法，一般人都將希望放諸於明天，但若是不把握今天，終究會變成毫無意義的過往。而若是從現在的今天開始就努力尋夢，心中所擁抱的希望必定能成就未來。將日復一日的每一天發揮最大值，用汗水填滿每一天，並奮力挖掘已有雛形的夢想。

求進的動力來自於希望與榮譽感

使人們反抗的不是對於現實的不滿與苦痛

而是對於更好事物的渴望

艾力賀佛爾 [18]

12　搬家的冀望

推甄入學、醫大、法學院、外語高中、高職、國際學校……

這時代若沒有先天優勢，單倚靠自己力量尋找人生曙光相當困難，梯子像針一樣細的時代裡我們應當如何找尋希望呢？我們有辦法逆流而上嗎？

不論是努力還是運氣，都是靠著自己的力氣往上爬的 BTS，他們用自身的模樣給予青春們希望。

BTS 的＜搬家＞這首歌描述在尚未被注意的出道早期，要搬家轉換環境的心境。那份想要擁有更好成就的渴望，以及在舊有宿舍裡雖然艱苦但卻也有笑有淚的光景一一浮現眼前。將這般心情投射在人去樓空的房舍中，離別的情感五味雜陳，在期待與不捨交錯的同時也發誓不會忘記過往的種種。

現在他們雖然身為世界知名的歌手，但他們在那曾迷茫的時節裡，對於未來有所冀望的心境寫照，給予現在聽他們歌曲的青春們一線希望。

如果甚麼事都不做，只是一昧地講述對於未來的希望，盡頭將會是虛無與絕望；但若是為了那份期望而不斷努力的話，就有可能往更好的地方搬去，BTS 訴說他們將希望化為現實的過程，並非用嚴厲的訓誡而是佈滿花的浪漫。

作家李智星在著作《做夢的閣樓》中寫道，若能將夢想的場景鮮明地描繪，具體實現的機會將會愈大。

BTS 的歌曲擁有讓人能將自己投射其中，感受真實與共鳴，彷彿是在訴說聽者的故事般的卓越能力。聽著音樂會覺得自己有天也會經歷提著行李走出房子回頭看的場景，而因此有了能做夢的力量。

那股力量是來自對於自己的誠實，讓你擁有勇氣，覺得自己終將能成為生命的主角，並有力氣朝著那天邁進，這也是 BTS 音樂所擁有的特點之一。

III

為 了 青 春

--

青少年最大的任務就是從父母身邊獨立

佛洛伊德

13　　獨立

很多小孩其實根本不喜歡鋼琴，但卻因為父母喜歡鋼琴而去學琴。忽視自己的喜好而去迎合父母的喜好為的是討父母歡心。法國哲學家拉岡說，孩子以父母的渴望做為自身的渴望，是為了得到疼愛而產生的行為。

持續地滿足父母期待，擔任師職或是公務員，甚至和父母安排好的人結婚共度一生，這樣所過的不是父母的人生嗎？在此過程中，壓抑委屈自己，甚至可能經常壓力過大而痛苦地留下淚水；

走在父母所指派的道路時，更可能突然在某個時刻抑制不住情緒而爆發，造成雙方的傷害。全盤接受父母的期望，壓抑內心真正的想法極有可能抑鬱成病。最可悲的就是無法認清所過的生活，究竟是父母的人生還是自己的人生。

佛洛伊德說青少年最大的任務就是從父母身邊獨立，即使父母是為著自己好，但依然要擺脫父母與他人所強加的期望，找到自己想追求的事物，並承擔起責任。要為自己而活，實為相當不易之事。

在歌曲＜ INTRO：O！RUL8.2？＞中對於年輕人提出質問，究竟你的人生是為誰而活，亦或是依附著誰而活。賭博或是線上遊戲可以隨時重新來過，但你我的人生卻只是僅有一次。BTS 希望我們捫心自問，自己的夢想到底是甚麼。

BTS 從出道開始就不斷強調要尋找自我並過自己決定的人生，他們大力搖晃那些夢想被父母老師們階級化，並一生只想著滿足他人期望的青春們，使他們睜開雙眼。在歌曲＜ We Are Bulletproof Pt.2 ＞中，寫到他們在學生時期就已經出道，因此下

課後的去處不是遊樂場，而是練習室，在那裡揮灑著汗水直至天明，用無數個夜晚證明自己擁有資格能夠站上舞台。

不只是父母，我們也會渴望得到他人的認同，有許多人是經由他人的認可才得以了解自己是誰。

在網路上曾有一篇文章寫道：

「我目前 28 歲，身高 178 公分，女朋友有穩定工作且面容姣好，年薪 4500 萬韓幣左右，儲蓄約 1 億，這樣應該有到平均打擊值吧？」

當時並沒有過問平均打擊值的意思，但應當是資歷相關的詞意，也算是篇帶有炫耀意味居多的文章，即使是人生勝利組也未必是件好事，像寫這段話的那位作者無視他人也是種不幸，為什麼會有這種將自己所擁有的幸福向他人詢問的文化呢？

馬克祖克柏、史帝夫賈伯斯、Tumblr 創立者大衛卡普、達米恩赫斯特…等人都是從學校中輟，並用雙手親自創造屬於自己的世

界，達米恩在輟學之後曾表示「從不知道只用鋸子做了幾個作品之後，能夠對這世界帶來如此大的影響。」

在 2016 年 BTS 所發行的正規 2 輯《WINGS》中，引用許多赫爾曼所撰寫的小說《德米安》的中心思想，在專輯發行前所釋出的 Short Film 中 RM 擔任旁白，講述小說中相當著名的一段句子：

「一隻鳥出生前，蛋就是牠的整個世界， 牠得先毀壞了那個世界，才能成為一隻鳥，這隻鳥飛向上帝，上帝的名字叫做阿布拉克薩斯。」

對於那些困惑自己究竟是誰、甚至連要以怎樣的姿態活著都無法決定的青春們，BTS 不斷呼籲要打破依賴他人視線和評價的生活模式，更要逃脫父母所期待的世界，必須做為自己活著。

但要打破這父母與他人視線的世界絕非易事，在過程中會不斷地破皮流血，要經歷身心靈都被逼到極限的過程，而也有許多人承受不了痛苦，甘願服從在框架體系中生活，交出那僅有一次的人生。

《德米安》小說的名言之一：「在世上，人們最懼怕的是通往自己的路。」

若 BTS 從出道以來所發表的專輯裡都有共同的中心概念，大概就是在如此艱辛的過程中，依然不要放棄尋找屬於自己的人生。

因為即使如此痛苦煎熬，依舊有它的價值存在。

當遇到像牆一樣的阻礙時 請說出

現在牆在眼前

但之後將會在回頭時 看到它

這樣的話就會戰勝

就會超越

14　　撫平絕望

失業的人早上一睜開眼睛不會有任何要做的事，應當是悠閒自在的一天，但為何開心不起來？事實上大部分的人能夠因為一句鼓勵的話而改變人生，但人是多麼渺小的存在，連要得到一句稱讚或鼓勵都很困難。

BTS 在歌曲＜ TOMORROW ＞中訴說黎明前的夜最黑，現在你我所受到的痛苦歷練將會成就未來的耀眼成果。他們經常鼓勵世人勇於做夢，尋找自我。但對於那些連做夢能力都已喪失，陷入委靡不振的青春們，他們用屬於他們特有的方式給予慰藉及鼓舞。

他們一一道出自己的絕望與痛苦，傳達出不是只有你這樣，我也如此。能讓人在挫折中爬起來的動力，並非建議或解決方法，而是給予同感、慰藉和鼓勵，因為最後要奮力站起的人，是自己。

身為在全世界刮起旋風的知名音樂人，成員 SUGA 在 Mixtape 的歌曲＜ So Far Away ＞中細細地唱出在絕望谷底時的心境，在沒有工作、沒有夢想的日子裡，每一天都是嚴厲的折磨，身旁的人都看似正在康莊大道上前進著，而自己只能原地打轉，對自己的不足與困境充滿自責與怒氣。歌詞的字字句句，猶如我們親身所遭遇的故事一樣，除了誠實坦露的歌詞外，殷切的歌聲彷彿將身陷苦痛中的自己唱了出來。

接觸這些絕望的負面言論反而讓人感受生命熱誠，這似乎像是種反諷。但可以明白不是只有自己遭遇困境，現在站在如此崇高位置上發光發熱的知名歌手，也曾像我一樣在絕望深淵中掙扎過；也曾像我一樣束手無策被孤獨寂寞折磨過，光是這樣就已成為慰藉。

任誰都想要書讀得好，想要擁有理想，想要得到認同，大家都有類似的想法，但現在的困境難道全然是因為我造成的嗎？「我也曾如此。」對於那些正身陷困境的青春們來說，還有比這更直接有效的安慰嗎？BTS 將那段既漆黑又昏暗未知的時期，形容是中途休息站般的理所當然，他們述說著我們也曾如此，他們坦承地說出自己的絕望，反而成為他人的希望。

BTS 用歌曲＜ Lost ＞鼓勵眾人，迷路並非無可挽救，而是尋找路徑的方法之一，用溫暖的比喻與歌聲給予慰藉。

即使只是再多一天能夠堅持下去的勇氣，或許對某人來說將成為莫大的意義。

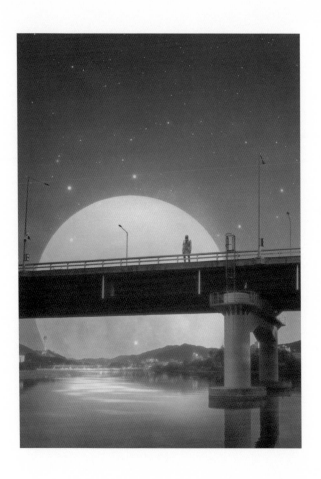

人類都必須在不確定之中冒險

為了不墜落深淵

必須要面對恐懼

———————

齊克果

15　　傍徨青春

青春就像坐在駕駛座上，一邊學著如何開車，一邊學著找目的地。並以時速 200km 的速度通往未知的彼方。

出生以來第一次能夠依靠自我意志的駕駛操控，但為何卻無法開心呢，無法前進也不知該何去何從，甚至不知道到底不知道甚麼，只是充滿著不安與未知。

BTS 在 2015 年 4 月發表的《花樣年華 Pt.1》（青春三部曲第一部）中，唱出青春的不安與搖搖欲墜的危險。〈Intro. 花樣年華〉做為專輯的序曲，並用籃球隱喻人生，描述籃框就在眼前但卻彷彿遙遠，就像夢想看似垂手可得，但卻摸不著邊際，整首歌曲將你我的苦惱融入其中，引起共鳴。

BTS 不是直接了當告訴大家青春的正確答案，而是以第一人稱的方式描寫焦慮又無所適從的模樣，將當時的自己寫進歌詞中，讀出每個青春的心境。

齊克果說焦慮、徬徨都是人類必須經歷的冒險；為了不墜落谷底必須要面對恐懼之事。人們會陷入絕境，是因為不曾經歷過焦慮，不知道該如何克服，用正確的方式經歷不安與焦慮並從中學習，則是正向面對的方法。

海德格爾說，當不安降臨時，人類並非要跳脫現實，覺得是本質的自我存在出現問題，而一定要屏除這份不安，我們應當將此心理反應視為一種正向刺激來面對。[19]

有資格獲得金牌的人是即使不知結果為何，依然奮不顧身勇往直前的人。青春的不安充滿無限的未知性，任何事都有可能發生、任何結局都有可能，這樣的過程就是人生中最耀眼的瞬間。

齊克果說「只有經歷不安的人才能得到平安」將不安和恐懼以對象的有無來區分，恐懼是有明確的對象；不安則是連原因都不明而感到不安。

如果恐懼是負面情緒的話，不安則是同時兼具負面與正面的情緒。因為不知道結局所以不安，但也因此有更無限的可能性。

不安的大小就是可能性的大小。

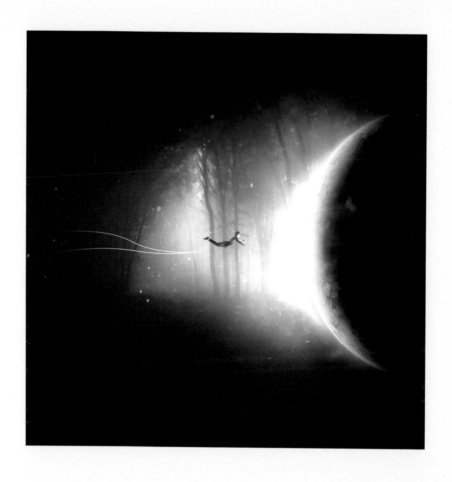

喜悅是人生中最有價值之處
就是意識到人生當中有值得去愛的價值 [20]

————————

馬克羅蘭茲

16 青春的能量

青春剛綻放時是如此的稚嫩，他的肩膀尚未厚實依舊柔軟，大家都爭先恐後地到他耳邊細語，訴說著讚頌，青春美麗的能量被周遭的喧鬧環繞著。

因此很難聽到自己內在的聲音，就算好不容易聽到，而要用自己的嗓音奮力吶喊，卻依舊還是相當困難，因為那是個沒有稱讚、沒有人照護、萬般寂靜的世界。

跟命運搏鬥是獲勝機率極小的遊戲嗎？但在和命運鬥爭後才會了解，即使幸運女神不是站在我這邊，也要繼續朝向夢想 Run 的理由。

尼采說人類偉大的天性就是 Amore Pati 亦為「愛自己的命運」，人生的意義不是抵抗它而是愛它，當既定的命運是佈滿苦難荊棘的道路時，要做到所謂完全「愛命運」相當不易。

在歌曲＜ RUN ＞大方認同命運的存在，但不會輕易屈服，就算嘗試後跌倒也在所不惜，就算最後會失敗也依然要奮力一搏，展現堅定的意志力。就像纏繞著橡皮筋的球般，拋出去會被拉回來也不要緊，即使觸碰不到、無法擁有，也下定決心要繼續奔跑的意志力。

愛，並非因為這是成功的愛，而是因為這份愛對我有價值所以才勇敢去愛，這就是青春，不是因為有利用價值，而是單純能使我的心靈感到快樂、能夠讓我投注生命的就是青春。

喜悅即是人生有價值之處，了解生命中有值得去愛的價值。[21]

即使被綑綁，即使路途遙遠不知道方向，也要試著奔跑向前，在奔跑的過程裡跌倒、爬起，漸漸明瞭自己命運的模樣為何，留下傷疤也沒有關係。

‹RUN›

BTS 在歌曲〈Intro：Never Mind〉提到就算無法回頭也要持續向前奔跑，就算跌倒也不放棄，如果害怕，就拿出更大的勇氣來面對，安慰年輕人就算失敗也沒關係。

暢銷作品《被討厭的勇氣》中哲學家提到，最萬萬不可的就是停止。如果停了下來，就會產生「我甚麼都做不好」的自卑想法，進而更加嚴重。但我們若拿出勇氣來面對，即使失敗，也會提升經驗值不是嗎？

挑戰跟失敗都不是三言兩語能復原。但那因為不想再次承受巨大苦痛的決心，還有傷口上所新生的皮膚，就是成長的證明。

因為依然擁有青春的心，因為擁有青春的能量，才有辦法克服失敗。不是賭上 0.000001% 的機率，而是因為那裡有我的喜悅。還擁有敢去橫衝直撞的能量。

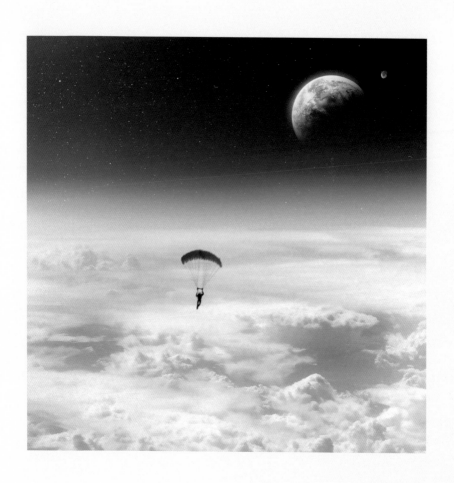

感受到那事物的價值即為快樂

年輕的快樂顯現在玩樂之上

———————

馬克羅蘭茲

17 Young Forever

出於有趣去嘗試那些不帶有形價值事物即為青春，去做那些不具
有形價值的事就是價值所在。

世上有比有趣來得更為有價值的事嗎？為了逃脫日常、打破框架
試著去闖蕩，而從中得到開心的情緒狀態就是青春的行為，就是
所謂的年輕。為了追尋夢想而打破框架不僅具有意義，並因有
趣、開心、好玩而盡力去做，不也是一種為了追求快樂的挑戰
嗎？

「你為甚麼要去做那個？」「因為好玩啊！」 這就是青春不是嗎？

BTS 在專輯《Young Forever》中同名歌曲裡，敘述著即使沒有觀眾依舊要繼續歌唱。音樂原是沒有實體價值的事物，但即使如此，如果我能從中得到快樂，即使沒有觀眾，我也將要永遠以少年的姿態活著。

海德格爾提過在這資本主義為上的世代中，如果有重視本質價值的父母，大概會對子女說：「去尋找對你而言有趣的事物吧，並且去尋找當你在做這件事時能付你薪水的人，不論錢多或少都要去追尋，因為不能去追著錢跑，不要只是去找該做的事，要去找像玩樂般的事。」[22]

但，玩樂般的夢想、能發自內心感到快樂的工作真的存在嗎？夢想能夠當飯吃的夢幻般人生會是屬於我的嗎？

‹Young Forever›

BTS 不停歇地重複述說同個中心思維，雖然可能性飄渺虛無，也要帶著希望不停奔跑追尋、追尋我的夢想，提起勇氣前進並克服。

在歌曲＜ Young Forever ＞中，唯美地描寫在花瓣飄落間的迷宮中奔跑，就算跌倒受傷也不會停歇。

在追尋夢想時，要面對像傾盆大雨般無法睜開雙眼的社會要求與各樣標準，還有周邊品頭論足的視線。但依舊不放棄尋找的青春們，BTS 激勵他們，即使微小脆弱但依然要提起勇氣面對。

畢生致力於反戰、反核運動的池田大作博士形容，不躲在他人的庇蔭之下，不跟著人家腳步亦步亦趨，要毅然決然地一人立起，開拓自己的道路，這樣才是「青年」。

BTS 在日文單曲＜ INTRODUCTION：YOUTH ＞中也提到青春不受年齡限制，只要是追尋夢想的人，都是青春的一員。

不間斷地使夢想萌芽新生，並致力實現。努力奔跑而感受到幸福，就是將青春緊握在手的少年、少女。

齊克果在著作《致死之病》中提到「青年擁有對於希望的幻想，老人擁有對於回憶的幻想」，即使年老力衰但不沉浸在過往回憶之中，而是用希望填滿現實的話，依然是青春。

人因自身迷人才能受到誘惑

那誘惑他人的主導者

是世上最有魅力的存在

————————

文德森德貢布

18　　誘惑 命運的秘密遊戲

在 2016 年發行的《WINGS》專輯之中的收錄曲＜ Intro：Boy Meets Evil ＞中歌詞寫到雖然知道是惡魔的魔爪，但太過甜美而無法自拔，因而在痛苦的邊緣中掙扎，猶如亞當夏娃的故事，那份格外誘人的禁忌之果，才最令人嚮往。他們以少年遇見無法抗拒的誘惑做為主題。不論誰在一生當中必定會受到誘惑，而青春們在遇見那無法抵抗的誘惑時的苦惱，與自我混亂跟充斥矛盾之過程可視為是成長的過程之一。

 ‹Boy Meets Evil›

法蘭西斯培根將誘惑分成異性的誘惑、權力的誘惑、自滿的誘惑等三個種類。雖然無從得知 BTS 筆下的青春是遇見何種誘惑，但從歌詞中所寫的結果來推敲，話者已在誘惑面前帶著罪惡感臣服屈膝。波里亞對於誘惑的觀點是，用技巧性的方法及遊戲的手段使對方無法進行實質生產並臣服作為目的，猶如他的觀點，歌曲中的話者因為在充滿誘惑的幻想世界中被迷惑，而即使知道後果也依舊沉迷，導致現實生活的停滯不前。

當我們遇見誘惑，獻出了時間與人生的同時，我們會自知到底失去甚麼嗎？我們有能力依照不同的誘惑去辨別自身的反應嗎？甚至我們有辦法記錄下來嗎？

在《WINGS》專輯中的主打歌＜血汗淚＞赤裸地唱出願意貢獻自己的血、汗、淚，以及所有一切。

事實上我們很難戰勝誘惑，在 BTS 的歌詞中，即使知道不會有好結果，依舊帶著罪惡感眼睜睜看著自己受到誘惑的樣子。

＜血汗淚＞

誘惑並非自身的行為而是來自他人，波里亞說誘惑並非必定為露骨性，而是善用帶有暗示的記號及技巧，誘惑與性的欲望又有所分別，誘惑是出自本能且能激起欲望，這樣看來，在這疏忽誘惑存在的世界，BTS 歌曲中的誘惑非常的擬真又帶著美感，而且來自於外在的誘惑也顯現了青澀稚嫩感，歌曲中闡述的誘惑也不全然是直指性的誘惑。

正因誘惑的目的是如此神秘所以更加致命迷人，如果一開始的意圖過於鮮明就不帶有誘惑感，隱藏於面具背後的用意才會使人在誘惑遊戲中沉醉起舞。

文德森德貢布說，能被誘惑的人是因他有迷人的特點，因為他有被誘惑的價值所以才受誘惑。在歌曲 < Intro：Boy Meets Evil > 裡繼續描述，當深陷誘惑時即會籠罩於黑暗煙霧之中，應當鋒利斬斷誘惑的刀也愈漸腐朽，真實描繪人遇見誘惑的情景。

BTS 並沒有繼續描繪青春遇見誘惑之後的故事，沒有交代主角克制了自己或是隨之墮落。只描寫他知道自己遭受誘惑並用自己的未來去交換，同時抱著深深的罪惡感。

神話故事中，代達羅斯與他的兒子伊卡洛斯被關在克里特島上，而代達羅斯為了讓兒子伊卡洛斯逃出島嶼就用蜜蠟作成翅膀給他，並吩咐他不要太過靠近太陽因為蜜蠟會融化，但年輕的伊卡洛斯不聽父親的箴言，一心只想著飛高飛遠朝著那天空翱翔而去，最後翅膀因為太陽的高溫熔化，年輕的伊卡洛斯就這樣墜落於海中。

誘惑就像是命運般，或許是那些必定要度過、要熬過的時間般，不論它是一種尺度標準或是情感反應，它都會以傷口或是創傷，甚至某種形式在我們生命中留下痕跡，現在如果我每天在網咖裡待上 16 小時或許也是種命運，一種無法抵抗的命運。

欲望與誘惑有某種程度上的分別，但就結果論，能夠受誘惑也因為自己有迷人的特質，不論是出自商業行為還是異性關係。

對於擁有年輕氣息與美麗特質的青春們而言，誘惑就像是必須要通過的隧道，而那些肯定自我的想法、夢想、寄託、這些有意義有價值的事物，都是在誘惑的隧道中能夠抓住你、使你找到平衡的力量。

人的本質就是欲望

―――――――

斯賓諾莎

真正的罪是對於自己失望

―――――――

齊克果

19　欲望

在斯賓諾莎以前的哲學家都將與身體有關的情感或欲望視為「惡」並嗤之以鼻，但斯賓諾莎不在乎周遭的意見，獨自琢磨研究於情感和欲望的哲學。BTS 也是如此，他們誠實地將墜落絕望深淵的經驗跟大眾坦言，並也大方地將誘惑、欲望等情感寫進歌曲。

斯賓諾莎以食物作為例子，若有吃漢堡引起過敏的經驗，之後看到漢堡時就會想起過敏反應，形成所謂的記憶迴路，腦中的記憶會依據所看到的景象引起身體反應，例如，馬格利─宿醉、負心的異性─難過等。

BTS 在 < Intro：Boy Meets Evil > 歌詞中形容惡魔的誘惑將是令人無法自拔的美好，即使知道是條不歸路，依舊抓住惡魔之手，與欲望和意識間的概念如出一轍，斯賓諾莎說欲望伴隨著自我意識的衝動，一方面想起與甜蜜相互連接的 Bad 記憶迴路，但卻依舊為了那甜美誘人而無法自拔。

BTS 雖用隱喻的方式以抓住惡魔的手來形容，但也預告遇見誘惑時，那甜蜜的欲望如果無法滿足時也會招致不好的結果。

教育家暨哲學家的讓雅克盧梭表示，愈滿足欲望就會愈渴望。

BTS 並沒有說不要在誘惑前動搖，沒有說要從中記取教訓。即使心知肚明也依舊喝下裝滿毒的聖杯就是青春，但是在持續滿足欲望的下一個關鍵字就是「意識」，知道舉起的杯中裝滿致命的毒卻依舊吞下，是出自於意識到接下來將發生的結果才付出的行動。

長為成人要撐過像空腹般的欲望到達另一個新的欲望世界，在那裡我們又會經歷甚麼，又會因著何種誘惑得到全新的認知和情感呢？

BTS 並沒有表明要壓抑自己對於滿足欲望的衝動，臣服於欲望之下是極有可能發生的事情，但必須要能夠出於自我意識去行動，要制定自己的規範與價值觀，或許他們想要表達這是一段必經過程也說不定。

齊克果說「人類在實現自我的自由過程中有可能犯罪」[23]，每個人皆是透過不斷地自由開放選擇來成就自己，並實現自我存在，所以罪並非原罪，而是因著自由意志所作的「跳躍行為」，而這樣的過程都是一種「狀態」，真正的罪是源於對自己的絕望，他說「人只有因為自己的罪才會犯罪。」[24]

「自己的罪要經由自己認定才是真正的罪」，雖然以法律、道德來看有某些情況是例外的。

了解自己的欲望為何物，會因著甚麼而快樂，這都是了解自己的過程，他人的欲望絕不會與自己相同，要經過所謂 Trial Error 找到對的路，滿足自己欲望的同時，區分伴隨而來的情緒印象，分別幫它們貼上名字，就像誘惑的經驗能將欲望的對象分出關鍵字般，也要將屬於自己的情緒和情感找到正確的規範與標準。

IV

為　了　藝　術

如果兩人持續彼此相愛

他們將成為一體

成為這世界的新存在

即能被稱之為「我們」

這是除了個人以外

另一個嶄新的存在

名為「我們」

羅伯特諾齊克 [25]

20　名為「我們」的全新身分

當你所愛的人受傷時，你也會同樣感受到心痛；當你所愛的人做出帥氣之事時，你也會感到開心愉悅。一旦彼此間沒有任何情感，對方無論有何變化你也不為所動。

如果兩人持續彼此相愛，他們將成為一體，成為這世界的新存在，即能被稱之為「我們」的存在。這是除了個人以外，另一個嶄新的存在，名為「我們」。[26]

BTS 在歌曲 < Save Me > 中唱出真心，告訴歌迷他們並不只是做為單方面被愛的對象，而是將自己與歌迷緊緊地捆綁在一起成為「我們」，用共享的方式將彼此的關係重新定義，並藉此確認彼此的關係。

2017 年 5 月在美國告示牌音樂典禮上榮獲最佳社群藝人獎時也提到：「這個獎的得主是全世界愛著我們，讓我們發光發熱的歌迷們。」他們也經常在其他頒獎典禮上授獎時提到：「ARMY（BTS 歌迷名） 得獎了呢」不斷地用「我們」來確認強化彼此間的關係。

在獻給歌迷的歌曲 < 2！3！（即使這樣也希望有更多好日子）> 中，「2、3」為呼喊口號前的用語，是一句能在瞬間引起防彈與 ARMY 共鳴的魔法用語，並在歌曲中感謝歌迷不變的信任，一起同甘共苦的陪伴，感激歌迷成為自己生命中重要的光芒與花朵，只要唸出像咒語般的 2、3 就能將悲傷都抹去，對於未來懷抱更多的希望。

‹Save Me›

BTS 從小型的經紀公司出道，要走到現在這個位置路途必定充滿艱辛，而他們不讓自己與歌迷成為 1：1 的切割關係，而是彼此都帶著強大的信念共享所有，並且對猶如生命共同體的歌迷們訴說「我們一起將悲傷忘記」確立彼此的信念，堅固相互的感情。

在相愛的關係中，「共有」是相當重要的特徵，不斷與對方共享生活點滴，而當彼此擁有越來越多的深度交談和情感分享時，彼此的愛也會愈漸深刻與堅固，變成真正的「我們」。

這樣的關係對於老一輩的成年人來說或許有些難以理解，歌手與歌迷們即使面對面，但彼此卻鮮少有直接對話的機會，甚至是 1：N 的關係，在大人的眼中容易被視為虛構的關係。但這樣的「關係」若不停地緊密確認彼此間的情感聯繫，確實是有可能比實際關係還要更強韌，再者，這樣的事情已發生在 BTS 與他們的歌迷之間。

BTS 經常使用 SNS 與歌迷交流而盛名，次數非常地頻繁且質量內容也都充滿真心的想法與深厚的感情，甚至讓人感嘆「竟然能如此真摯」。

奠定在紮實的共有歸屬感之上，得以讓 BTS 所想傳遞的訊息乘著緊密關係的翅膀更加容易傳往全世界，將他們的理念沁入每個青春的內心深處。

哲學即是富饒趣味的對話

———————

畠山創 [27]

21 　　對話藝術

BTS 在 2017 年 5 月得到美國告示牌音樂獎的最佳社群藝人獎，這個獎項對部份的人而言，充其量就是顯現 BTS 在網路上有多受喜愛的人氣獎項而已。

雖然不全然是錯誤想法，但這個獎項的授獎標準還包含唱片銷量、音源收聽量、大眾喜好度及 SNS 的活動量等指標。

所謂 SNS 活動量取決於 SNS 的活躍程度，BTS 頻繁地在部落格、推特、Vapp、官方粉絲團等平台，透過多元化的影片、照片、訪談等，積極地與歌迷及大眾交流。

BTS 是將對話交流轉變成一門藝術的達人，他們並非只是傳遞訊息或是簡短分享感想，他們誠實率真的態度從出道以來就讓人讚嘆，他們花費許多心思在對話溝通，甚至昇華成一門藝術。

論 BTS 對話藝術的形式，具有「時機」與「程度」（intense）的元素。歌迷與團體間相關的事物與前後關係（context）的連接與解釋為「時機」；他們所選擇的表達方式與真摯的態度為「程度」。

論 BTS 對話藝術的內容，即使只是分享生活中的小事，也把握了「瞬間」的重要性，並以吸引人的方式呈現，賦予了溝通藝術的新一層價值。

即使是一張照片，也承載了歲月的連續劇。
沒有隱喻，單純用敘述文給予了另一方安慰，將那瞬間用抒情上色。
寫下赤裸的獨白，抹去彼此間有形的距離，只用標點符號用表情符號傳遞情感。

如果持續致力於某事，將會成為哲學。

仔細觀察 BTS 特有的溝通方式，包含照片、詩詞、影片、音樂、繪畫、日記、獨白等，訊息量多且種類豐富；仔細端詳內容，長久以來都是以相當坦承的口吻在與歌迷溝通，可視為他們溝通的特徵，也是全新的藝術種類。

160119 SUGA 推特

想要做以不是 24 歲防彈少年團 SUGA，而是 24 歲的閔玧其才能做到的事。現在是一個回頭審視自己的時間，現在我想說的話，並非以歌手與歌迷的立場；並非防彈與 ARMY 間，而是以人對人的立場做為出發點。每當看到自己無法對所有人公平對待時，是我最難受的時候。

分明不想帶給任何人傷害，但卻事與願違，

我依然相當不足。

160112 RM 推特

謝謝你們成為我們的歌迷，而我也是你們的歌迷，在你獨自對抗孤獨時應援你的歌迷，我在舞台後方、在作曲室中，用長長的時間寫下音符、寫下音樂，寄出我給你的信，請細細品嘗我那思念的聲音。

一般人在看了上頭兩則訊息之後都會留下久久無法釋懷的餘韻，並陷入長思，在字裡行間激發收信者情感思考的 BTS 實為溝通的哲學家。

因此形成「BTS Communication Art」的品牌特徵。

「哲學並非難事，而是一門研究其主張所奠定的基礎，或判斷其價值，並使之富饒趣味的學問。是一門針對價值或本質提出『為何如此』的對話」[28]

擅長將溝通作為哲學的 BTS 的 7 名成員各自帶有屬於自己色彩的風格，加乘合併後即成為「BTS Communication Art」的品牌特徵。

如果理念不用美學包裝

將不會被大眾關心

———————

畠山創

22　用美傳遞哲學

柏拉圖曾說：「如果人生值得活，那只是為了注視美」值得奉獻人生的唯一對象就是美，且並非擁有它，而是投注時間在欣賞極美。

「因為漂亮、因為美麗」就是最好的理由。

哲學家的最大宗旨就是將正確的事物端到人的眼前，並喚醒大眾，將一個個生命像寶石一樣加以琢磨拋光，讓它發光閃耀。但困難艱深的哲學課題卻使大眾敬而遠之，黑格爾斥責這是哲學家們的錯誤，他說若無法將哲學理念用美學美麗的包裝起來，將無法吸引大眾目光。此話也可解讀為，哲學家若用感性的手法使之美麗，大眾將會為之著迷。

BTS 帶著帥氣發光的外貌以及藝術般舞蹈動作加上現代的流行音樂，歌頌著哲學的詩詞。用多層次的豐富美學藝術，促進大眾對於感性的哲學產生興趣，進而願意側耳傾聽。

黑格爾眼中的美有兩種。
內容之美：將藝術用感性的手法包裝，成為真理的載體，透過感知來明示真理。（內容美學）
形式之美：和內容的價值不同的外在來呈現美麗。（形式美學）

總結來說，BTS 擁有偶像的光鮮亮麗外表，還有帥氣的舞蹈與服裝與音樂的形式美，加上內在的感性與哲學思想的內容美，他們可堪稱同時實現內外兩面的 21 世紀藝術哲學家。

倘若他們沒有偶像外表般的形式之美，能有辦法像現在這樣靠近青春們的心靈嗎？

BTS 並非要求大家思考或用訓誡的方式遊說，他們也捨棄困難深奧的詞彙，而是運用感性的節奏和崇高的美麗，誠實地將哲學用詩呈現，在無形之中激發聽者自我思考的能力，讓花朵們自我

意識盛開的方法，恣意地使自己發光照亮世界。

康德曾說，在意志運轉之前最先滲透的是「感知」，BTS 用最強而有力的感性能力沁入心中，大力地震盪你的世界喚醒你，就像哲學販售員般，但他們不是販售商品。而是在售出音樂的同時喚醒每個人，希望能帶來更光亮美好的世界，他們是帶有美好寓意的商人。

哲學家說對於美麗的東西所產生的反應是愛，那對於那些陷入愛情的人們傳遞美好價值，不是最有效果的事嗎？

詩歌並非因為旋律及節奏而撼動人心

是因為思想

————————

菲婁德穆斯

23 四位一體的 Choreia

古希臘時期音樂、歌詞詩曲、舞蹈為三者結合的關係,所以又稱三位一體 (Choreia),原本在希臘語中做為舞蹈的意思,從合唱(Choros)一詞衍生而來 。[29]

三位一體的 Choreia 以舞蹈為中心,美麗地將人類的情感以詩、舞蹈、歌曲呈現,傳說若是將詩和舞蹈用歌曲演出,能會帶來撫慰人心的效果。

隨著歷史發展,詩詞與舞蹈及歌曲,各自發展成學問,衍生出戲劇及電影等多元化種類,近年來甚至有許多結合不同種類的藝術型態誕生在世人眼前。

BTS 就是用整齊劃一的團體舞蹈及音樂還有話語（歌詞）來歌唱的人。

BTS 的歌詞可稱為詩詞，他們並非只用第一人稱的方式描寫平凡的事物與情感，而是大量運用隱喻的手法及詩般的用字遣詞，面對眼前的世界，並叫醒袖手旁觀的青春，給予他們慰藉的訊息。講述許多關於我們所活著的世界是他們歌曲的特點。

他們所跳的團體舞蹈並不只是吸引目光的美麗動作，皆帶有隱藏涵義的編排及詩作般手勢，更透過高難度的舞蹈動作呈現高水準的成果，讓人發出讚嘆之餘將感動效果擴增至最大值，其高水準的舞蹈表演可堪稱是完美的藝術作品。

音樂方面也經常融入當今所流行的旋律及節奏，加上舞蹈及詩詞的相互融合作用，得以呈現最棒的舞台表演。

以上三者是 BTS 在舞台上所表演的藝術作品，可以堪稱是現代版的三位一體 Choreia，但若是再加上他們哲學般的訊息，可稱之為四位一體 Choreia 嗎？

我相信在一般定義的音樂範疇裡，有資格被稱之為「哲學音樂家」。

沉浸在美妙的音樂與舞蹈裡的青春們，他們會自然而然地去咀嚼BTS 詩詞中的涵義並帶動自身靈魂的成長，這是 BTS 音樂與一般大眾音樂不同的第一個效果。

而第二個效果則是在聽者的專屬空間內發生，聽者在屬於他們自己的空間裡，像電影製片公司般，聽著音樂的同時，腦海上映的一幅幅畫面，即為第二個效果。

畫作時而能稱之為「音樂」

而能將音樂躍於畫作之上的畫家，亦能稱之為「音樂家」。

塞克斯圖斯恩丕里柯 (Sextus Empiricus)

24　綜合哲學藝術家 Mousike Techne

近年來音樂、舞蹈、電影、音樂劇、舞台劇、戲劇等的藝術型態，頻繁地以嶄新的方式融合交錯。

BTS 也是如此，他們結合舞蹈、詩詞、歌曲型態的表演藝術、音樂錄影帶及以音樂作為基礎的戲劇性影像藝術、溝通藝術、以照片構成的視覺藝術等，還有運用大眾傳播媒體的娛樂節目，更有社群媒體上各式各樣的綜藝影片、記錄影片、個人獨白、對話等，都是奠定在音樂之上的全方位發展藝術。

在希臘時代時音樂藝術被稱之為 Mousike Techne，簡稱為 Mousike（音樂），這個詞彙並不只意指音樂，更包含音樂理論。其意為不單只擁有製作節奏的能力，而是整首曲子的製作過程皆包含其中。根據塞克圖斯安彼瑞庫斯的說法，Mousike 的廣義其實包含所有形態的藝術創作。[30]

在上一章我們討論到 BTS 是四位一體的 Choreia 暨哲學音樂家，BTS 的音樂創作過程涵括所有廣義的藝術創作過程，似乎也能以安彼瑞庫斯口中的 Mousike 來稱呼，BTS 做為全方位的藝術家，能用 Mousike Techne 和哲學家來稱呼他們。。

事實上，BTS 在他們的音樂錄影帶中經常有老彼得布勒哲爾、維納斯等繪畫作品及雕塑出現其中，而在音樂方面也經常引用小說《德米安》或是《離開奧美拉城的人》中的文句，甚至在演唱會上的 VCR 中放入尼采的文句。除了固有的音樂錄影帶之外，更有許多媲美電影質量的影片，並以系列的方式呈現，如繁星遍地開花的過程中，BTS 的世界觀也逐漸發展成形，成長為猶如星際大戰或漫威般的規模。

用高水準的隱喻點綴的歌詞大幅提升詩詞的藝術性，舞蹈動作中也不斷嘗試能具體表現內心情感的表演模式；在音樂方面以開創者的角色不斷擴展發現全新的可能性，綜合起來之成果都再度地提高表演的藝術特性。他們也將日常的共鳴與溝通藝術之美發揮淋漓盡致；並將細緻微小的感動直接觸碰內心深處，如今已不需要再用世俗的規範，歸類他們是哪一個形態的藝術家，因為他們所帶給世人的感動已無法衡量。

BTS 藝術最大特徵即是這些藝術型態都帶有極大的存在感，而它們都存在於音樂之下互相連結、彼此相互作用。若說主菜是音樂的話，那它就是結合超過 10 種藝術種類的豐富饗宴，讓音樂的成分更加緊密連繫。

這場饗宴的最終目的依然是所想傳遞的訊息與思維，想對那些忙著尋找自己歸屬，孤軍奮戰的青春們傳遞的訊息數以千計，而比起已經傳遞成功的訊息，還有許多正等著發掘。

對於哲學家而言

追求真實的存在

必須先超越現在

威廉詹姆斯 [31]

25　為了理想的大眾藝術
　　　　 ——防彈世界觀及其故事

進入 20 世紀後，原先只存在於上流社會的藝術作品，從原有的
「文化產業」分支轉變為「商業化產品」，並開始大量生產、大
量消費。

這樣的行為在霍克海默和狄奧多阿多諾為首的法蘭克福學派眼
中，是所謂的「藝術共享階層大眾化」，但他們也批判這股製造
「沒有瑕疵的藝術品」[32] 之熱潮，讓觀眾被迫轉為被動接受，鑑
賞方式變得整齊劃一枯燥乏味，遏止無限想像力及思考空間。

法國哲學家德勒茲指出，世上無論是藝術或是實物都沒有一模一樣的存在，他說：「本身即為差異（la diffenerce en elle-meme）」，他對於媒體或固有觀念的鑑賞能力、想像力的統一化、習慣成性的腐朽概念提出警告。[33]

德勒茲表示，必須消弭統一化的概念，甚至與其發生摩擦，才有辦法創出截然不同的思維方式。

但是現今所接觸的媒體內容都太過相似，甚至不僅是大眾藝術，就連原創藝術的鑑賞也淪於統一。因此，若要以全新的感知和想像力來接收藝術，需要拋下固有的知識。當我們在遇到無法理解的情況時，才能擁有全新的思考方式，為了理解而絞盡腦汁也是一種強制促使思考模式更新的方法。

BTS 為了突破大眾藝術的界線，或許也可解釋是為了創造全新的藝術價值。他們從 2015 年開始的音樂錄影帶就以類似短篇電影的全新影片形式，拉開故事的序幕。

首先，他們設定一個名為 BU（BTS Universe）的世界，一個專屬於 BTS 世界觀的假想設定，就像星際大戰跟漫威一樣，依照自有的時間軸進行著，故事皆在同一個世界觀下運轉並彼此牽連影響。

BTS 在 2015 年所公開的花樣年華系列分為三部曲，分為三張專輯販售，每當專輯公開，相關的微電影及戲劇也會一併公開。

隨之開始的 BU（BTS Universe）世界觀也接續在音樂錄影帶及專輯相關影像，持續以短篇電影的方式釋出，即使花樣年華系列已畫下句點，但世界觀中的故事還持續進行。

在花樣年華系列之後，每當專輯釋出前不僅有音樂錄影帶，還會發表像 Short Film, Prologue, reel 等，有著不同名字的全新概念影片，這些影片間互相連結，但並沒有順著時間進程釋出，這些影片各自含有前後因果關係，在看似相異又相似的故事線以好幾年的時空背景中持續著。

這些彼此關聯的影像裡，BTS 做為主角在影片中現身，在影片裡 BTS 的成員並不是以藝名而是以本名出現在其中，讓成員們以一般人的身分登場，為的是抹去既定的成員間關係的印象，讓歌迷更能夠集中於影片世界。

到現在為止第一支影像已釋出超過三年，但無論是影片中每個角色間的關係、時間順序、影片間的因果關係都尚未明瞭，所有的影像都在 BU 的世界觀當中彼此連接影響，但卻只給了開頭線索，尚無法全然了解整體篇幅。

大眾媒體哲學家曼諾維奇在著作《新媒體的語言》中將此種特徵定義為「多變性」與「模塊性」，多變性是指對象並非單一固定的存在，能夠出現在許多的版本之中，並且在不喪失獨立性的原則之下安排角色在各個故事之中，由此可知 BU 的影像們擁有 21 世紀型態的傳媒藝術特質。

觀眾們也在故事釋出的時間空檔中不停來回咀嚼未完的神秘故事，當新的故事篇章發表時，又重新拾起散落的線索們，將它們進行重組試圖理出頭緒，每次與專輯一同公開的影像都是在 BU

世界觀中增加提示，影片間的時間差距大幅激發觀眾的思考推理。

美學者陳重權比喻藝術作品就像遊戲，遊戲開始前需制定遊戲規則，而同時我們也會各自在心中謀算戰略，進而交織出多元化的解讀。[34]

觀眾們活用他們各自的觀點，針對 BU 影片做出「本身即是差異」的解讀，產生各有特色的解讀策略與推理，加上故事本身帶著音樂與神話的穿插點綴，使得宇宙觀本身就像一座遊樂園。

這些影片當中的事件、空間、人物都是另一種形式的開關，他們運用「戲中戲」的手法，影片中還會帶出另一段影片。所謂戲中戲就像鏡子中的鏡子不斷反射，故事中摻雜其他的故事，這些故事並非圍繞著單一中心發展，就像電影《全面啟動》，影片裡的故事們縱橫交錯的上演，故事的開頭與結束並不會顯得特別清晰。

現在故事還在進行著，所以無法得知結局，無論現實與虛擬都沒有人能得出結論，甚至無論是製作團隊或觀眾都無法得到結局。依常理來說，此時似乎放一個框架在這其中就能將答案呼之欲出。換句話說，倘若圖畫是核心，放一個框架使他規範在一個既定的範圍內發展運作，我們就能掌握其大綱。但 BU 的世界，哪裡為虛構虛擬世界、哪裡反應 BTS 成員部份的真實人生，這範圍並沒有讓觀眾知道，正因為這模糊的邊界更加吸引觀眾的目光，花樣年華與 BU 的世界觀都是開放性的故事內容，模糊不明的邊界設定與解讀就是觀眾自己的功課，就像德勒茲的看法般，製造創意與新型的概念是多數的思維。

德國思想家阿多諾曾說，藝術並非只能給出驚嘆號，而是要留下問號。從花樣年華起頭的 BU 世界觀影像，就像阿多諾所說，給予了觀眾一門課題，BTS 在音樂活動之外經由影像藝術作品留給觀眾問號，致力於創造大眾藝術的全新意義並開拓新道路。

BTS 擁有偶像普遍擁有的音樂、舞蹈以及表演，還有出眾的外表，符合黑格爾的形式美學之定義，而同時他們也在 BU 世界觀中不斷地給予大眾問號，促使觀眾思考。並在他們的歌曲歌詞、

影像裡加進許多哲學的訊息，符合了真理美學的定義，雖然阿多諾說真理美學和形式美學無法共存，但相信 BTS 致力於藝術的努力，短時間內沒有放棄的趨勢。

真理美學的真正意涵對於大眾依然艱深難近，但 BTS 做為擁有形式美學的偶像，他們運用舞台表演、舞蹈、歌曲與帥氣的外表觸動外在感知，並用歌曲中所投注的隱喻，使大眾產生好奇，進而開始獨立思考，引領眾人進入真理美學的世界。

2017 年 6 月 BTS 更新他們的代表標誌，將 BTS 的意義定義為「Beyond The Scene」，Beyond The Scene 的意思為，超越現在所看到的現實，朝著夢的彼方奔跑而去，也是直指現在正在成長中的青春們「防彈少年團」。

所謂的現實即是擺在眼前的事物，超越現實的意義可解讀為將幻想之物實現或是將現實中混亂失序的物品重新置換，也可比喻為跳躍阻礙柵欄，那麼 BTS 所要超越的現實，是何種 Scene 呢？

根據字典，Scene 意指某種場面，也經常用於音樂、藝術、美術等方面，而在特定時候也能當做隱喻，當說「輪到你出場（Make the scene）」時，為鼓勵他人努力面對隨之而來的挑戰之寓意；若從廣義來看，「那不是我的風格（that's not my scene）」則帶有各自人生追求不同的意涵。[35]

總括而論，Beyond The Scene 的意義，應當可作為超越領域、形式的藝術詞彙，如同在 BU 影像裡所呈現的手法，他們用音樂、詩詞、舞蹈、相片、電影、戲劇、世界觀和哲學理念做為綜合藝術家，並藉此當作序幕也說不定。

跨越藝術種類的下一幕 Scene 會是甚麼呢？或許即將要超越既有的大眾文化與高等藝術間的階層也說不定，無論為何都令人備感期待。

當留有餘韻的影片結束時
即是神祕醞釀騷動的開始

26 花樣年華 , BU, 遠端臨場

BU（BTS Universe）世界觀以花樣年華系列做為序幕，與後續收錄曲的音樂錄影帶及其他短篇影片持續將故事彼此承接，並依序發表。

倚靠單一音樂錄影帶或許無法有所察覺，但將依序釋出的影片連接時就能找出故事的脈絡，或許一般大眾不一定全然了解，但歌迷們卻非常熱衷於研究推理 BU 的世界觀與故事情節走向。

影片中的 BTS 成員並非以藝名而是用一般人的本名出演，為的是將實際成員的部分個性與關聯性反映在戲中角色裡。

正因如此觀眾更容易將現實成員的存在感投射於戲劇，促使觀眾更加入戲，影片中虛構與現實相互交錯，觀眾眼裡的 BU 是個神祕的第三現實，形成第三世界的存在。

BTS 成員在劇中既不是一般人，也不是藝人，而是以 BU 世界中的第三世界人物存在，由於 BU 世界整體的完整性與鮮明度相當卓越，他們使觀眾體驗到栩栩如生的真實感，所以即使觀眾知道是虛構情節，但依舊會不自覺地將虛構的濾鏡拿除，全身投入於故事情節。

此現象即是所謂「遠端臨場」，原本臨場（Presence）的詞意為「在環境之中感受到的實際感知」。所衍生的遠端臨場為「透過媒體媒介感受到實際存在於該場景／環境的經驗」，又能稱之為「媒介感知（Mediated Perception）」[36]

簡單來說，透過影片讓觀眾擁有感同身受的經驗，經由遠端臨場讓觀眾擁有 BTS 的成員像是真實地活在 BU 世界中的實際感受。

一般來說喜好動畫片中的人物、對於戲劇中的角色入戲，甚至虛擬實境等，都是一種媒介透明化的現象。（不易意識到媒介存在的意涵）

BTS 的影像中所出現的角色個性都與現實生活中的成員有所重疊，因此帶來現實感及熟悉感，因著實現這些遠端臨場的特徵得以讓媒介出現透明化的現象。而花樣年華與其系列的音樂錄影帶等影片皆擁有電影般的質量，帶給觀眾更新一層次元的體驗。

在故事裡，以本名登場的 BTS 成員就像真實活在第三世界中。故事裡的不幸遭遇、複雜的家庭背景、對於青春的徬徨不安以及失手犯下的錯誤，還有一切混亂與混沌錯綜上演，以及在這過程中經歷一切的角色與他們間的相互關係，所有包含在故事中的每塊拼圖都給予觀眾相當真實的體驗。

21 世紀的媒體相當致力於研究開發非媒介性（媒介透明化），例如投注大量資金於開發虛擬實境的 VR 技術，都是為了實現實際體驗感所做的投資。

但仔細研究其差異會發現，BTS 的影片相當特殊，他們並非讓觀眾覺得自己身處在那個世界，而是覺得成員們真的在那個世界，愛麗絲夢遊仙境中的愛麗絲是虛構人物，而她掉進的是第三世界，但在 BU 的世界，並不是 BTS 的 RM 出現在其中，而是以金南俊成為劇中人物，進入第三世界。

BU 並非使用技巧來體現遠端臨場，而是運用上述的設定將臨場感擴展至最大，並且添加神祕色彩使整篇故事更加有魅力，原本應該要抹去的媒介也驟然消逝，因為第三世界已經自然而然地在觀眾腦海中紮實地存在著。

此外，花樣年華系列影像成為神話般存在的理由之一即是開放式的想像空間。

但丁在神曲中說「神祕感與敘事無法同時並存」，他說：「有文章的地方就沒有燭火，有神秘的地方則沒有描述。」

因為在但丁的時代影像尚未誕生，所以無法知曉神秘感與敘事共存的方法，也就無從得知在沒有主要主軸的影片中，穿插開放性的敘述能夠加重整篇故事的神秘感。

以花樣年華系列為首的影片，台詞幾乎是最少化並且沒有任何關於劇情的交代，正是為了不讓過長的說明限制故事發展，得以讓神秘感與敘事共存。

以文學傳揚哲學的尼采，在發表《查拉圖斯特拉如是說》時，曾寫過《四月是殘忍的季節》的知名詩人 T.S 艾略特批評尼采是迫害文學與哲學的存在，但事實上，尼采卻帶給哲學與文學相當大的革命。

革命家的命運多舛，鮮少人能在當代得到評價，尼采的哲學論也是死後數百年才受到景仰。

BTS 身為音樂人但他們並非只專注於音樂產業，他們透過影像持續地呈現藝術品給世人，雖然現在要評論其代表意義還稍嫌過早，但如果持續致力於透過多樣化的藝術型態反映現實問題給世人，帶給大家感動並促進大家思考能力，長遠看來是一條必須開創的道路，即使是一條不知盡頭，也沒有人走過的道路，但正因為他們有此能力，所以更必須持續下去。

他們成功體現神秘的 BU 影像，經由作品提供大眾全新的震撼與視覺感動，活用音樂連接多元型態的藝術作品，將 BTS 的訊息成功傳遞出去。

BTS 可說是青春的哲學家也是導師般的存在，是詩人也是音樂家、哲學家、演員等全方位的媒體藝術家。

而在所有的修飾詞彙中的共通點就是他們給予大眾慰藉，給予他們陪伴，是指引道路的先知。

當人身處陌生環境時

他們將形成「猜測的勇氣」

來隱喻處境

並用此做為指標

繼續生存

———————

畠山創 [37]

27　　隱喻的魔法師們

隱喻 (metaphor) 即為找出相異事物的共通點，要同時包含相同與相異才算是隱喻。隱喻充滿無限創意，若善於銜接相異事物間的關聯就能活用隱喻法。

BTS 是活用隱喻法的箇中好手，他們熟知各式各樣的手法，讓隱喻的範圍更加寬廣深厚，也知道如何跳脫一般的表現手法，使難以形容的核心意義用隱喻手法躍於紙上。他們的獨特隱喻方法是不受時代與時空限制，他們將隱喻成功地融入感性歌詞，並像是淨化般沁入每個青春的靈魂。能靈活使用隱喻的人，就猶如創造物品全新價值。

研究隱喻學的德國哲學家漢斯布魯門貝格眼中的隱喻法有三種。

1. 提高目標效果加以點綴的隱喻手法
2. 將抽象的事物用具體事物加以描繪
3. 絕對隱喻：當已無法使用具象隱喻法比喻，而除了隱喻以外所有言語都無法形容時，也是最高等級的手法，是對於不可避免的問題之解答。[38]

上述之中，2 最能得到良好的評價，1 是能用點綴裝飾的手法使成果更加美麗，3 就是隱喻的最高手段及實現人類在世上所能活出的價值。BTS 的隱喻手法經常揉合 1 及 3。

我們經常從帶有美麗隱喻的名言或是詩句中得到力量，這些文句們將昏暗不清的現實照亮，並幫助我們整理頭緒，以結果而言，隱喻讓我們在活著的過程中形成相當地幫助與力量。

這就是隱喻的力量，BTS 透過隱喻將訊息美麗包裝，具體呈現了尚未經歷的境界，讓人們有掌握現實的動力。

只用單字表現隱喻看似簡單，但 BTS 的歌詞中經常使用帶有隱喻的完整上下文來表示寓意。

防彈少年團首次出席美國告示牌頒獎典禮後，他們將一直以來的心境坦承於歌曲＜大海＞裡，經過了重重困境，現在的成就彷彿就像大海般蔚藍，但卻依然刮著強烈又刺痛的強風，使人分不清楚所及之處究竟是海洋還是沙漠。BTS 即使已經擁有如此輝煌的成績，但身處高處時，依舊會沉澱自己，思索現在所擁有的一切。比起第一種隱喻手法，這首歌更靠近第三種絕對隱喻的手法，譬喻著依然看著沙漠，在這沙塵風暴中來回踱步，在歌詞整體中比擬出時間與氣候狀態。

如果熟知隱喻所帶來的力量及如何運用的技術，將能幫助身陷其中的青春們走出噩夢。BTS 的歌詞經常使用多樣化的隱喻手法，讓歌詞既詩意又富含哲學思想。

BTS 的隱喻不只存在於歌詞，也成功揉入於影像，將現實中無法實現的事以隱喻的手法表現在影像中，傳達訊息與情感。

藉由隱喻的影像與文字詞彙的共奏，BTS 向大眾與歌迷們展現
了同時具有趣味與意義的意境，更以人本做為中心出發點。

在歌曲＜ Whalien 52 ＞裡，BTS 也運用美麗的隱喻法，將情感
投射在孤獨的鯨魚上，在海洋中寂寞的鯨魚，就算自身龐大無
比，但卻無人能夠理解牠，只能落寞地與身旁圍繞的海水陷入
寂靜。一般來說鯨魚的音域是 12 ～ 15hz，但在 1989 年時，美
國發現一頭鯨魚所發出的頻率為 52hz， 是其他鯨魚無法聽到的
聲音，因此他無法與其他鯨魚相互溝通，因此那頭鯨魚被稱作
Whale 52 也被叫作「世界上最孤單的鯨魚」。

歌名的 Whalie52 結合 Whale 跟 Alien 兩個字。在被要求整齊劃一
的價值觀中；在吵雜紛亂的人群裡，這股頻率就像是那些擁有獨
特想法卻孤寂的人們，BTS 用他們的歌曲給予這些獨特的人們
慰藉。

BTS 用歌曲給予各種情況或環境下的人們慰藉與鼓勵，BTS 的
隱喻法是寫出極具創造力的故事（Mythos），並喚醒每個青春的
心靈。

那些不曾被救贖過的青春們，BTS 運用藝術的極美隱喻法比擬，並使之種在青春的心上，不斷誕生的字句朗讀出每個人生中的懸崖峭壁，經由隱喻這門藝術讓每個人萌生追求真理的動力，這就是 BTS 的隱喻風格。

好音樂能讓靈魂淨化

能讓肉身從囚禁中解放

———————

保羅維希留

28　　音樂引領靈魂

西元前四百年的畢達哥拉斯主義者們專門研究於音樂與聲樂,並主張不只是唱歌與跳舞的人,看著他們的人也能感受與他們一樣相同的感覺。意為不只是舞者本身,觀看的人也會擁有相同的興奮感與心情。

舞蹈與音樂和類似型態的所有藝術類型都擁有能帶領人們靈魂的強烈力量。[39]

BTS 的舞蹈與音樂擁有在傳遞訊息的同時也引領靈魂的力量,而且觀眾在感同身受的同時,也會使得原本傳遞的訊息更加鮮明。

音樂帶給人的效果並不只是歡樂，也有引領靈魂的效果，古希臘時代的人們相信好的音樂能夠改善靈魂，相反地，不好的音樂也會使靈魂墮落。

意為音樂擁有教育意義。

音樂不只是單純帶來快樂，就像阿特納奧斯說：「音樂的目標並非歡愉，而是奉獻付出」，音樂也是提升自我的一種方法，好音樂能讓靈魂淨化，並能讓肉身從囚禁中解放。[40]

BTS 雖然以自我解嘲的方式道出關於青春的思維，但這般坦承又特別的視角彷彿讀出籠罩在烏雲之下的青春和他們心中的孤獨，並用音樂做為媒介淨化青春的靈魂及給予安慰。

音樂確實擁有教育意義，相信這也是長期接觸 BTS 音樂的人們所能感受到的力量與動力。

因為 BTS 是這時代的言談（discourse）

在言論之中用感性連接

29　BTS 為傳播媒體

傳統觀念中的媒體是例如電視或是報章雜誌等單方向的傳遞媒介，但最近的媒體有著全然不同的變化。

一般大眾們知道防彈少年團人氣相當高，但卻鮮少出現在綜藝節目中，所以經常討論他們和大眾媒體之間的關係。

但是 2017 年 9 月的韓國推特趨勢榜 1 位卻是防彈少年團，即是在 SNS 上曝光率第一的意思，這也顯現大眾媒體與社群媒體出現分歧的現象。

現在 BTS 推特追蹤人數已高達 800 萬近乎 1000 萬人，相信在此書出版時將會到達千萬追蹤者，這個追蹤者人數就代表他們的收視率跟收聽率。

BTS 能夠擁有千萬追蹤者的理由是甚麼呢？

因為 BTS 代表這個時代的言論，他們不只訴說知識，而是將存在於這個世代的大眾們的靈魂構成要素以 BTS 的方式去解讀及思考，並用他們的感性去傳達，促使他們成為一種傳播媒體，他們正是代表這世界的青春。

馬素麥克魯漢提出「媒介即訊息」的概念，他主張媒介在超越本身原有的傳遞訊息功能之後，將會進階影響人類的行動規模與模式、人際關係，甚至社會構造。

現今社會已不像以前只透過電視、報紙等媒體來接收資訊，米榭塞荷形容新世代人們像拇指姑娘般，只要動動大拇指就能獲得一切資訊，就像將大腦捧在手中一樣。24 小時都能連上網路的手機就是他們的大腦，他們有興趣的資訊就會成為他們的媒體，只

要設定開關與提醒，他們就能在沒有汽車的情況下遨遊網路世界，並獲得 2 次生產的資訊。

對於千萬追蹤者而言，BTS 就是他們的媒體。BTS 存在於世界與收信者之間，他們用自己獨有的視角與感性解讀這世界，並將訊息發送出去，收信者們能隨時隨地進入網路的虛擬空間，就可以得到想要的資訊。

德國社會學家尼克拉斯盧曼形容社會依靠網路自動形成的溝通而運作，他所提出的系統理論中講述，溝通是經由①訊息的選擇→②通知的選擇→③理解的選擇所構成的過程[41]，雖然媒體是傳遞訊息的載體，但若收信者不同意此資訊，將無法完整構成溝通的概念。

而 BTS 的媒體最強盛的就是訊息與通知的選擇。即為選擇接收BTS 為主題訊息的訂閱者數量眾多，無論是 Youtube、部落格、推特、Vapp、官方 Fanclub 等，只要是有關於 BTS 的訊息，訂閱者都會接收，而千萬追蹤者們因為相信 BTS 的想法，所以成為他們的觀眾與聽眾，具體完整地實現溝通的過程。

傳媒學家維蘭傅拉瑟將媒體的標準，用發信者與收信者之間的作用內容做區分。發信者若是負責傳達訊息給收信者即是言論性媒體（Diskursive Medien），若是將訊息以交換記憶的方式傳遞即是對話性媒體（Dialogische Medien）[42]。

若以傅拉瑟的主張來看，丟出資訊的 BTS 是言論性媒體，而接收資訊的對話性媒體就是追蹤者與歌迷們。但 BTS 也有成為對話性媒體的時候，他們會在與他人經歷溝通過程之後產生新的資訊。在這樣的彼此往來之下所形成的溝通資訊量非常驚人，且能造成相當話題，所以雖說 BTS 像是媒體，但他們所擁有歌迷也是極具規模的接收與收發中心，傅拉瑟說不論是何種媒體都能成為中心，這樣具有流通性的溝通模式也形成一種網絡關係。

雖然現在電視或報章雜誌依舊是主流媒體，但與它們具有相似規模的 BTS 相關主題們正漸漸擁有媒體的角色，而隨著收信者不斷增加誕生，龐大的媒體網絡也將會使得 BTS 成為更強大的媒體角色。

此外，不只是 BTS，無論哪個領域中只要是獲得多數同意的人或團體、主題都能成為強而有力的媒體。

擁有千萬媒體傳播衛星的 BTS，實為相當強盛的媒體。

揣摩是在聽到音樂前

身體就已經有反應與節奏 [43]

BTS 以強而有力的舞蹈而盛名，在舞台表演時不只是音樂本身，舞蹈動作也是成就作品完整度的重要角色，倘若表演只有音樂，很難將其視為完整的藝術作品。

表演藝術是涵括音樂及舞蹈、表情、演技、舞台演出等的藝術作品。而在 BTS 的表演中並非為了突顯音樂而跳舞，而是舞蹈本身也帶著故事成份，高難度並帶有 BTS 色彩的舞蹈表演就是他們的特徵。

「BTS 的舞蹈中蘊含許多故事，所以為了將故事用舞蹈表現需要相當多的舞者。」節錄自 BTS 編舞家孫承德老師的採訪 [44]。

在舞蹈編排中承載故事並不只是為了突顯音樂做為考量，而是舞蹈動作本身就帶有故事，舞蹈並非只是肢體動作的展現，而是表現出靈魂及歌曲中的哲學概念，為一門綜合藝術，也是一門能夠拉近與大眾距離的藝術作品。

年輕人們都會在 KTV 裡點唱時下的流行歌曲，並會模仿歌曲的舞步開心地玩鬧，這樣的模仿行為是趣味也是門藝術，他們在模仿的同時能夠感受到快樂，感受歌手唱歌跳舞時的感受與心境，因此舞蹈本身就是一門能與大眾接觸的藝術類型。

揣摩 mimesis 一詞源自於古希臘時期人們在祭祀時的歌舞，後來演變為模仿，但並非只是單純的照樣模仿擺動身體，而是依照動作及聲音來揣測內心的情感，也是情緒的表達手段之一。[45]

表達內在情緒是揣摩音樂的基礎要素，因音樂大多做為傳遞真理的媒介之一，而揣摩是在音樂之前就原本存在於身體的反應與節

奏感。[46]

現在揣摩的意義不僅限用於音樂舞蹈領域，而是廣泛用在社會、文化、美學等領域，為的是再次體現藝術作品的內涵而存在的詞彙。[47]

BTS 的揣摩是考慮到攝影機、舞台配置甚至觀眾，然後運用音樂與演技體現舞台表演的隱喻，他們將想傳遞的訊息、將靈魂、將內在擁有的情感，用最有效的方式呈現給觀眾，並讓觀眾理解、感動，就像語言和圖像帶來的效果般，他們的舞步也變成一幅畫作似的留存下來。

曾有一年的年末舞台表演，攝影機所拍攝出來的成果與他們所想呈現的意境有所不同，因此他們又重新拍攝一次並上傳至 Youtube 頻道。

由此可知 BTS 的揣摩就只有用屬於 BTS 特有的方式才能有效呈現，所以無論是攝影機或是傳播媒體都必須確實地了解他們揣摩所隱含的寓意和方式，才有辦法展現 BTS 獨有的風格。

阿多諾曾說過，將無法承載的領域具體表現即是藝術[48]。BTS 在舞台表演中放進音樂並用舞蹈作為表現手法，使他們的藝術活動更加豐富生動，使人讚嘆。

現在是影像化時代，所有跟生活相關事物都趨於影像處理化[49]，在影像過剩的時代裡，時間的分隔不是以 0.1 秒而是以影像分格的 1/24 秒做區間，所以要抓住大眾的視線變得極為困難，BTS 表演擁有鮮明的整體性及以奈米單位設定的演出內容，讓觀眾留下深刻印象，並用其差異性成功製造出專屬於他們的影像藝術。

揣摩即是將該主旨與事件用感知能力將它再次上演，聲音、身體、節奏等的相關表現手法都是揣摩行為[50]，在舞蹈動作之中再次將這世界用身體去演繹體現。

BTS 擁有非常獨特的特質，他們用具體的、抽象的、代表性的手法來呈現舞台表演，他們做出與一般表現方法的差異性，在影像泛濫的時代中，BTS 走出屬於他們的路並用 BTS 的方式揣摩並演出，呈現讓人印象深刻又充滿憧憬的舞台。

對於舞蹈已是日常生活中一部份的青春們而言，BTS那嶄新、與眾不同、高難度的舞蹈深受他們喜愛與嚮往。

BTS音樂的高完整度不言而喻，他們做出並不只是用耳朵聽的音樂，而是讓人在看表演的同時產生感嘆，讓一切元素相輔相成，充實音樂本質的同時也昇華全新一層價值。

BTS的舞台表演，是在音樂響起前就能使心臟跳動的感知訊息。

註

1 齊格爾鮑曼《流動現代性》2016

2 托斯丹范伯倫《有閒階級論》2012

3 齊格爾鮑曼《流動現代性》2016

4 拉札拉托《La Fabrique de L'homme Endette》2017

5 漢斯彼得馬丁《全球化陷阱》2003

6 拉札拉托《La Fabrique de L'homme Endette》2017

7 同上

8 漢娜鄂蘭《漢娜鄂蘭傳》2016

9 EBS 電視台《民主主義》2015

10 東尼阿特金森《不平等：我們能做甚麼》2016

11 漢娜鄂蘭《漢娜鄂蘭傳》2016

12 同上

13 安內利魯弗斯《如何停止厭惡自己》2017

14 同上

15 朴燦國《成為自己》2016

16 克里希那穆提《重新認識你自己》2002

17 同上

18 艾力賀佛爾《群眾運動聖經》2014

19 朴燦國《成為自己》2016

20 馬克羅蘭茲《跑著思考：人、狗、意義和死亡》2013

21 同上

22 同上

23 安尚赫《焦慮，齊克果的實驗心理學》2015

24 齊克果《焦慮的概念 / 致死之病》2007

25 諾齊克《蘇格拉底的困惑》2014

26 同上

27 畠山創《不服來辯 !15 場哲學大師的 battle》2017

28 同上

29 塔塔爾凱維奇《美學觀念史》2005

30 同上

31 威廉詹姆斯《實用主義》2008

32 麥克斯霍克海默與狄奧多阿多諾《啟蒙辯證法》2001

33 朴英旭《媒體，媒體藝術及哲學》2008

34 陳重權《陳重權的美學》2014

35 李東延《次文化之反抗》1998

36 李在賢《新媒體概論》2013

37 畠山創《不服來辯 !15 場哲學大師的 battle》2017

38 金南石、金素英、林承勳、田義浣《現代德國美學》2017

39 塔塔爾凱維奇《美學觀念史》2005

40 同上

41 蘇明俊《德國媒體評論家》2015

42 金勝在《傅拉瑟與媒體現象學》2013

43 朴俊聖《序幕與震撼》2015

44 Heraldpop, 2017.02.24

45 塔塔爾凱維奇《美學觀念史》2005

46 朴俊聖《序幕與震撼》2015

47 奧爾巴赫《揣摩》2012

48 趙光在《現代哲學的殿堂 --- 在思維的殿堂遇見 24 位哲學家》 2017

49 克里斯沃爾夫《揣摩》2017

50 奧爾巴赫《揣摩》2012

TITLE

夢想路上，遇見防彈與 36 位哲學家

STAFF

出版	三悅文化圖書事業有限公司
作者	車玟周 （차민주）
譯者	莫莉

編輯	三悅編輯部
製版	明宏彩色照相製版股份有限公司
印刷	桂林彩色印刷股份有限公司

法律顧問	經兆國際法律事務所　黃沛聲律師
戶名	瑞昇文化事業股份有限公司
劃撥帳號	19598343
地址	新北市中和區景平路464巷2弄1-4號
電話	(02)2945-3191
傳真	(02)2945-3190
網址	www.rising-books.com.tw
Mail	deepblue@rising-books.com.tw

初版日期	2019年10月
定價	320元

國家圖書館出版品預行編目資料

夢想路上,遇見防彈與36位哲學家 / 車
玟周作；莫莉譯. -- 初版. -- 新北市：三
悅文化圖書, 2019.10
192面；14.5 X 21公分
ISBN 978-986-97905-6-7(平裝)

1.歌星 2.流行音樂 3.哲學 4.韓國

913.6032　　　　　　108016421

BTS를 철학하다 / Philosophize About BTS
Copyright © 2017 bimilsincer
This complex Chinese edition was published by Sun-Yea Publishing Co., Ltd. in 2019 by
arrangement with bimilsincer through The PaiSha Agency
Complex Chinese edition © 2019 by Sun-Yea Publishing Co., Ltd
All rights reserved.